Candle Works

純香
手工蠟燭

笹本道子／著

吳芷璇／譯

朵琳出版
Doing

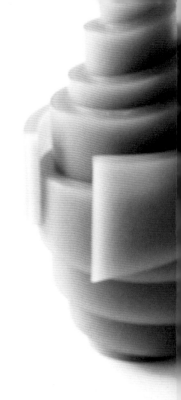

手作蠟燭，享受光火與香氣圍繞的療癒時光

喜歡凝視著光火的樣子

喜歡自然的香氣

喜歡開派對

喜歡手作勝於一切

想要手作結婚賀禮

想要手作含有特調香氣的蠟燭

想要試著做看看帶有藝術感的蠟燭

為了有這些想法的人

而製作出了這一本書

這本書的目的

就是希望能成為各位創作的基礎

希望能實現更多

寄託在蠟燭裡的期待與夢想

僅獻給您　創作的喜悅　裝飾的歡欣　和光火的魅力

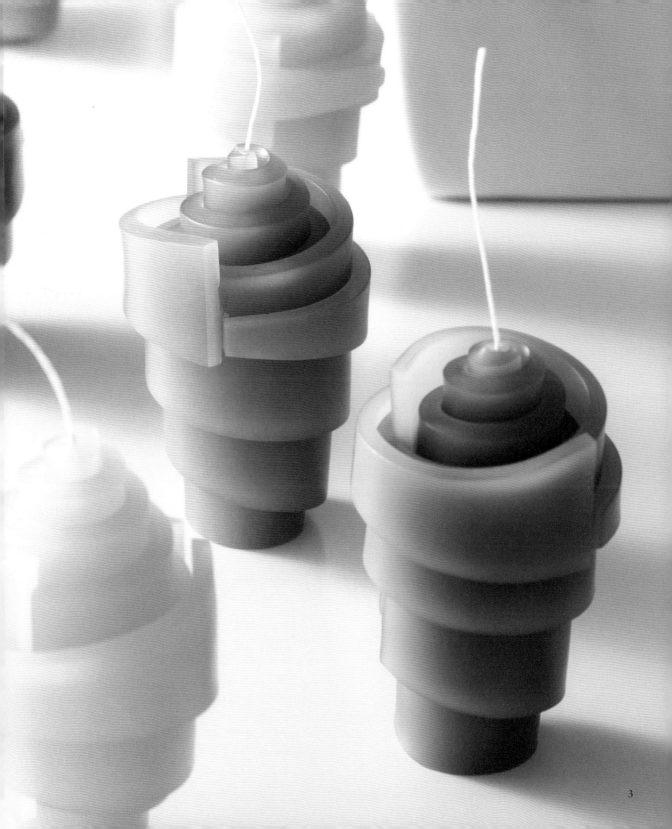

CONTENTS

創作的喜悅

P12

POLKA-DOT PETALS
難易度 ✹ ✹

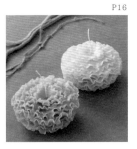

P16

SWING
難易度 ✹ ✹ ✹

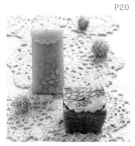

P20

LACY BAG
難易度 ✹ ✹ ✹ ✹

LACY BOX
難易度 ✹ ✹ ✹

P26

VARY
難易度 ✹ ✹ ✹

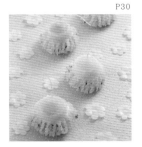

P30

TASSEL
難易度 ✹ ✹ ✹

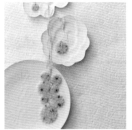

P34

RELIEF TYPE
難易度 ✹

VINTAGE POP
難易度 ✹

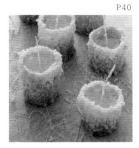

P40

WINTER
難易度 ✹ ✹

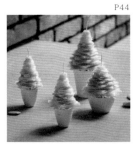

P44

CRAFT TREE
難易度 ✹ ✹ ✹

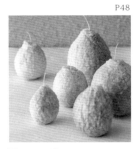

P48

EARTH PAINTED
難易度 ✹ ✹

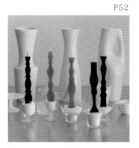

P52

ANTIQUE-NAVY
難易度 ✹ ✹ ✹

ANTIQUE-SILVER
難易度 ✹ ✹

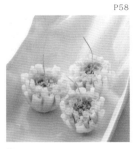

P58

SPIRALS
難易度 ✹ ✹ ✹ ✹

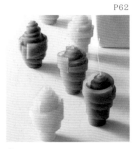

P62

A PART OF COSMOS
難易度 ✹ ✹

燈火裝飾

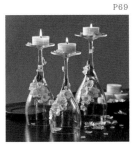
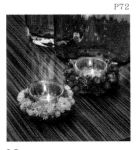
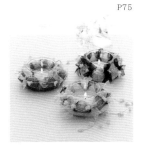
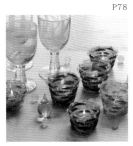
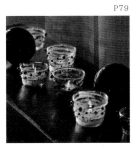

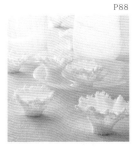
光火與香氣的療癒

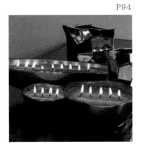
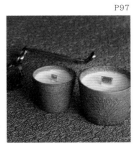
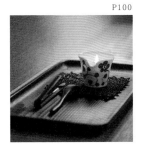

前　言

﹛本書的使用方法﹜

- 各種作品在第一次製作的時候，材料的份量、各階段的溫度、厚度和時間分配都要遵守正確的配置。測量器、溫度計、尺規、計時器等計測出來正確的數值，才是成功的關鍵。
- 在製作過程中，時機點很重要。一邊製作一邊準備很容易會出差錯。製作蠟燭之前，先將各作品需要的材料和工具排放在桌面上之後再行製作。
- 沾上液態蠟材的小道具，容易黏在報紙上，作業中放在烘焙紙上為佳。
- 使用IH電磁爐時，在加熱蠟材後，鍋底沾著蠟材的狀態下直接加熱的話，不僅會發出焦臭味，IH電磁爐表面和鍋底也會產生焦黃的痕跡。所以，養成習慣經常擦拭鍋底和電磁爐表面吧。
- 材料和製作流程中出現的各顏色名前，標有p115頁色調分類表中介紹的各色調羅馬字(小寫)。以這個指定色調為目標完成著色。《例如：參考p13「POLKA-DOT PETALS」b黃色、v粉紅色》
- 在開始製作之前，請先熟讀p104～113的「材料介紹」到「本書中常用的技法」的內容。
- 材料中表示燭芯的「4×3＋2」等標記，表示其線的編織方法，4的位置數字越小表示芯越細，越大則表示芯越粗。
- 材料的份量基本上是以一個蠟燭的份量來計算的。
- 作法中有標記上「Quick」的字樣，表示其步驟要加快進行。
- ✳的數量表示該作品的難易程度。

﹛適合用來製作的環境﹜

- 蠟燭製作除了手作技巧以外，製作空間的室內溫度和手掌心的溫度也會影響蠟燭的成果。適合用來作業的室內溫度大約在18℃以上，氣溫20℃左右的春天或初秋是最適合的溫度。所以，配合室溫可以再參考以下「關於混合蠟材」的事項來製作喔。
- 製作蠟燭的過程中，需要使用到加熱工具和蠟材熔鍋等大型道具，因此作業桌需要有2張報紙大小的空間。最好可以有放工具的空間、作業空間及蠟燭凝固放置的空間，做越多需要的空間也就越大。
- 在有熔化蠟材的加熱源、洗手空間、用來凝固蠟材的冰箱、插電插座、煮水的地方（或熱水瓶）、可以換氣的室內空間製作是最合適的。

﹛關於混合蠟材﹜

關於材料內寫的蠟材，以下為詳細解說。

- 以代號縮寫來簡稱。

 混合蠟材＝BW、石蠟＝P、微晶蠟＝M、硬脂酸＝S、PALVAX高熔點白蠟＝PV

- 蠟材簡稱後方的數字，為蠟材的熔點。
- 混合蠟材的時候，室內溫度最好在18～25℃。對作業流程還不熟悉，或室溫在20℃以下，手指冰冷的時候，可以減少各蠟材材料裡高熔點的蠟材。反之，如果對作業流程已經很熟悉，或者室溫在27℃以上的時候，可以減少低熔點的蠟材。《例如：p16「Swing」P115℉（80g）＋M75℃（20g）→P115℉（70g）＋M75℃（20g）＋P135℉（10g）》

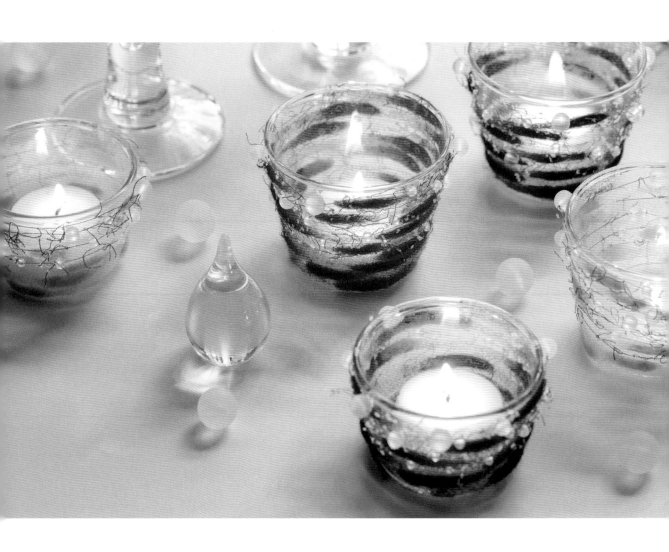

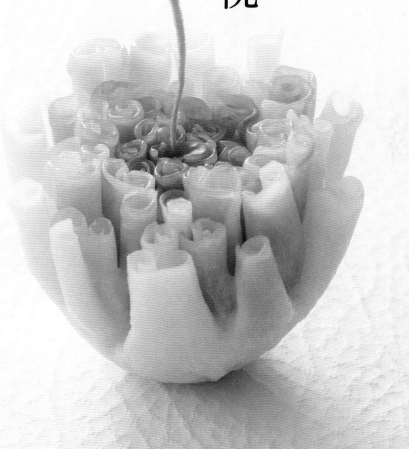

創作的喜悅

送給你特別的隱藏版設計
做了還想再做，怎麼樣都做不膩
只要完成一個就會知道
無法戒掉手工蠟燭的理由

11

令人憐愛的 纖細的

POLKA-DOT PETALS

難易度 ✳✳

花瓣邊緣呈鋸齒狀設計，表面線
條呈不規則狀。以美麗的色彩漸層
為中心，將蠟材一片一片地接連上
之後，花瓣像是到處在向人行禮一
樣，一朵可愛的花就誕生了。

材料

（粗估大小：直徑80mm×高45mm　重量60g）

- BW〔P115℉（64g）＋M75℃（16g）〕……80g

- 配色用蠟材（蠟材的種類可以自由選擇，但不要使用PALVAX高熔點白蠟）橘
 色系（b黃色、v粉紅色、v橘色、p綠色）、綠色系（b黃色、p綠色、b藍色）
 白色系（b黃綠色、p綠色、b藍色、p紫色）……5g
- 染料……橘色系（黃色、粉紅色、橘色）、綠色系（黃色、藍色）、白色系
 （黃色、藍色、紫色）
- 燭芯（3×3＋2）……100mm

※蠟材的補充事項請參照p9。
※染料的染色方法請參照p114、116。
※作法流程請以橘色系為基準來製作。
※混合蠟材時，石蠟115℉若添加太多，在常溫下也會容易變形，若已經習慣了蠟燭製作的人，可
　以依照石蠟所需的原重量下去計算，減少熔點115℉並增加135℉的石蠟。

道具

水引繩5條／紙膠帶／烤盤（160mm×235mm）／擀麵棍（直徑30mm×300mm）
／甜點用細工棒（圓形．直徑8mm左右）／鑷子／花邊剪刀／剪刀／圓形蠟燭
（大火焰的）／300mm直尺／烤盤專用刀／打蛋器3支／篩網盆／茶葉篩網（鋪
上面紙後使用）

事前準備

- 在烤盤上先鋪好烘焙紙（參考p113）。

作法

1　將水引繩在擀麵棍上以不規則方
　　式纏繞，線頭以紙膠帶固定。繩
　　子要繞緊不可鬆弛，也不要集中
　　在同一個地方纏繞。

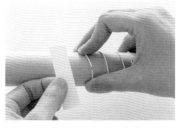

2　為了讓每條繩子不間斷地繼續
　　纏繞，各繩之間以紙膠帶牢牢固
　　定。以同樣的方式接完五條繩之
　　後才算完成。

3　在配色用的蠟材內加入染料，做
　　成細粒顆狀的配色用材（參照
　　p112）。為了呈現鮮豔的純色，
　　要避免使用容易混濁的暗色系。
　　準備3～4種顏色，將全部顏色混
　　合在一起。

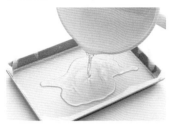

4　將BW以100℃左右加熱熔化，在準備好的烤盤上倒入約厚度2mm量的蠟材。再以這份蠟材為燭芯上蠟（參照p113）。

5　在烤盤上撒上步驟3製作的配色顆粒。將烤盤橫向擺放，從遠處開始撒，越靠近自己的位置時撒的量越少（左右的量要平均）。

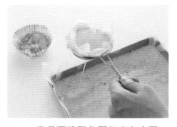

6　像是要將配色顆粒夾在中間一樣，用疊放了面紙的茶葉篩網般過篩BW，鋪上一層均勻的蠟材。用鍋子直接倒入的話，配色顆粒便會被移動，故使用茶葉篩網。完成後水平放置，使其凝固（約需2分30秒）。

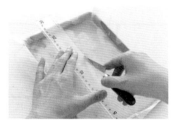

7　凝固之後再以烤盤專用刀，將蠟材以寬度4cm均分切成四等分。

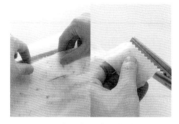

8　從撒有最多配色顆粒的BW開始取出進行作業。剩下的三張就讓它繼續放置在烤盤裡。從其中一邊用花邊剪刀貼近邊緣剪裁花樣，成鋸齒形狀。

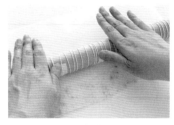

9　將剪有鋸齒狀的一邊向上擺放，以步驟2製作的擀麵棍擀過蠟材的正反面，使其壓上水引繩的痕跡。此時，若BW的狀態過軟，容易沾上擀麵棍，所以在一開始的時候要一邊控制力道一邊壓上痕跡。

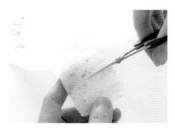

10　以剪刀從鋸齒邊開始向內剪到約蠟材寬幅的五分之三，剪裁約10～13mm的長度。

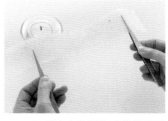

11　BW若在中途變硬，可以用鑷子夾住兩端，用火加熱需要進行作業的部分。在火焰上不要固定不動，一邊移動一邊將正反兩面加熱。火焰的正上方是最熱的部分，要小心手移動的位置。

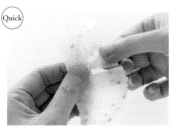

12　將沒剪斷的地方在固定好的狀態下，把一片片的長方形蠟材旋轉兩圈，旋轉處的厚度以手輕捏，將它處理的薄一些。

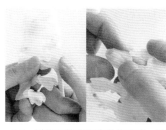

13 以細工棒往鋸齒狀的方向一邊壓上弧度，一邊削其厚度，並使兩側往中間蜷縮。上弧度的方向可以不時增添變化。

14 第一條蠟材未剪斷的部分全部以步驟11～12的作法來完成。

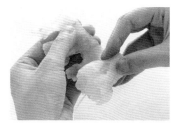

15 在步驟13的蠟材內側放入燭芯，並保持底部對齊的狀態將蠟材捲起。以兩手並行作業，注意不要壓到加工完成立體狀的部分，並小心不要讓燭芯掉出，讓蠟材緊密貼合地捲起來。

16 第一條蠟材旋轉完成的狀態。將燭芯周圍的花瓣緊閉貼合，周圍不要留下空隙。

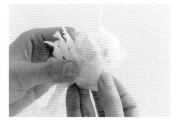

17 從烤盤取出第二張蠟材，如同製作第一張時一樣重複步驟8～13，並接連在步驟15的蠟材上旋轉。開始與結束的時候，都要以火來固定接著的那一面。

18 第三張與第四張的蠟材也都以同樣方式旋轉。若旋轉過程中，蠟燭已經達到了自己理想的大小時，中途剪斷也可以。旋轉到最後時，用手指將蠟材撫平使其滑順。

19 將鋸齒剪刀剪下來的屑屑和打蛋器上殘留的蠟材，用湯匙盛裝後在火源上熔化。並將熔化之後的蠟材倒入燭芯中央，使其附近沒有空隙，增加火焰的安定性，至此則已完成蠟燭製作。

20 如果覺得配色顆粒有哪些顏色放的不夠多，可以將其顏色的顆粒堆疊在花瓣上，用染料專用的小湯匙背面加熱後按壓顆粒使其固定。很快就會熔化凝固，大約1～2秒即可完成。

裙擺飄搖
SWING

難易度 ✷✷✷

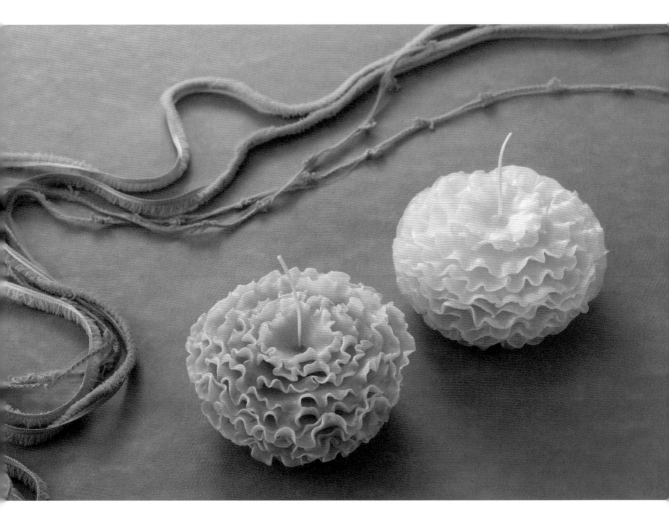

帶著古典色的片片蠟材，加上浮雕
加工後堆疊製成的蠟燭。
輕柔的線條施以加強邊緣的效果，
便帶出了絲綢光澤。

（橢圓形・粗估大小：直徑100mm×高60mm　重量110～120g）

● BW-w無色（白）／BW-ltg（粉橘色）
　〔P115℉（80g）＋M75℃（20g）〕……各色100g
● 染料……ltg粉橘色（紅色、咖啡色、黑色）
● 燭芯（3×3＋2）……長度為蠟燭本體高度×2.2倍
● 液態蠟（蠟燭裝飾用塗料）

※BW的染色方法請參照p114、116。
※上色之後的蠟材，凝固後顏色會產生色差，可以先在烘焙紙上塗出一個厚度1mm×直徑40mm的圓形，待其凝固後從烘焙紙上取下並確認顏色。
※不要使用不易燃燒的壓克力顏料。
※本流程以橢圓形（粉橘色）為例製作。
※混合蠟材時，石蠟115℉若添加太多，在常溫下也會容易變形，若已經習慣了蠟燭製作的人，可以依照石蠟所需的原重量下去計算，減少熔點115℉並增加135℉的石蠟。

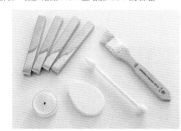

道具

平筆／文鎮4個／甜點用細工棒（圓形・直徑16mm～20mm）／烘焙紙／化妝海綿／錐子／剪刀／直式油畫調色刀／磅秤／圓形蠟燭（大火焰的）

事前準備

● 製作導覽和作品紙型請參考p126。準備兩張放大200%的製作導覽和紙型，一張作為紙型模板，一張用來陳列凝固的蠟片。

作業重點

● 製作橢圓形（粉橘色）款型時，最大蠟材圓片直徑為100mm，在那之上的蠟材圓片皆要在中央作出凹弧後穿過燭芯，並將最上層部位填平。另外還要做一圈浮雕加工（p18步驟7）。

● 製作梯形（灰色）款型時，最大蠟材圓片直徑為105mm，在那之下的蠟材圓片皆要在中央作出凹弧後穿過燭芯，並使最上層部位也呈現凹弧狀。浮雕加工（p18步驟7）要施作兩圈。

作法

1 在製作導覽用紙上鋪上一層較大的烘焙紙，並以文鎮固定兩張紙的四個角落。另外再準備一張可以將製作好的蠟片分門別類擺放的紙型用紙。

2 加熱熔化BW-ltg，染為ltg粉橘色。將燭芯一端打結之後上蠟，使其成筆直狀態擺放（參考p113）。燭芯上的蠟凝固之後，將沒有打結的那端以剪刀斜切，將線頭銳化其較易穿過蠟片。

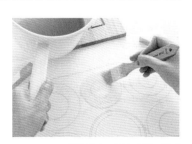

3 BW-ltg溫度約在90℃左右時，即可以平筆在步驟1的烘焙紙上，描繪製作導覽紙上的圓。各蠟片厚度需均勻保持在1mm以下左右。溫度若太高（超過100℃以上）容易變得太薄，太低（50℃左右）則容易過厚，要注意溫度控制。

4　塗出紙型的部分可以等稍微凝固一點之後，以油畫調色刀沿著邊緣裁切。

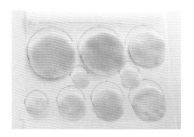

5　待步驟4的蠟片凝固之後，一片片從烘焙紙上剝下，並排列在另外準備的紙型用紙。重複3～4的步驟，做出需要的蠟片張數。

6　熔化BW-w，塗抹在步驟5完成的蠟片內側。為了不讓步驟5內的蠟片熔化，溫度應控制在80～60℃進行作業。留下筆觸、交叉塗抹，使其呈現粗糙面貌。塗抹過的那一面以正面（朝上）使用。

7　手持蠟片表面朝上，以手指捏起邊緣約10mm的寬度，手腕旋轉90度，加工製作浮雕感。若凝固變硬，可以用圓形蠟燭加熱，一邊變換角度造型，使邊緣呈現各種不同的變化。將所有蠟片進行步驟6～7的作業，一片片完成。

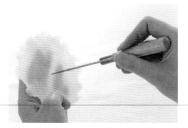

8　加熱錐子前端，並在蠟片中心以垂直的角度開出約1mm的洞。所有的蠟片皆需鑿洞。

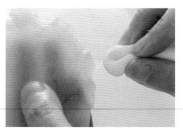

9　側邊做出浮雕的部分，在凸起處用海綿沾液態蠟後塗出亮光處。較難塗上的部分，僅需稍為在邊緣線上塗即可。所有的蠟片皆需塗過。

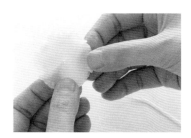

10　手持直徑40mm的蠟片，中央溫熱軟化之後，將燭芯從底部往上穿過。打結的那一端約留下10mm後，彎曲壓平，使底部呈現平坦的狀態。

11　將BW-Itg（若蠟材不足可用BW-w代替）再次加熱，照步驟3的作法做出一個100mm的蠟材圓片稍微凝固之後則可取下搓揉，做出一個直徑20mm左右的圓球。

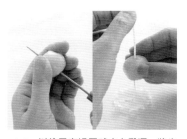

12　以錐子穿過圓球中心鑿洞，將步驟10的燭芯穿過圓球後，使圓球接著在圓片上。

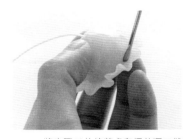

13 將步驟12的接著處和燭芯洞口縫隙邊緣殘留下來的BW-ltg加溫熔化，並注入其中。

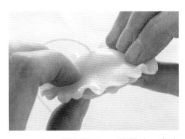

14 取一個直徑55mm的圓片，中央部分加溫後穿過步驟13的燭芯。將圓片和步驟13的蠟材接合前，需先從正下方來確認中心線是否吻合，燭芯若穿得歪斜，作品整體也就會變得歪斜不正。

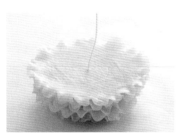

15 同樣將直徑70mm→80mm→90mm→95mm→97mm→100mm的圓片依照順序穿過燭芯。隨著圓片堆疊至100mm，各圓片中心部分會漸漸呈現平面狀，需不斷確認各圓片是否有呈平行狀態堆疊。

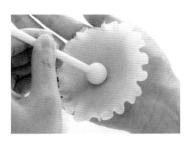

16 要放在圓片直徑100mm上方的圓片開始，表面中央需以細工棒做出凹陷形狀後，穿過步驟15的蠟材。

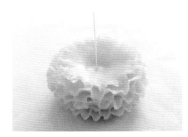

17 同樣以97mm→90mm→80mm→65mm→45mm→35mm的順序將圓片穿過燭芯。燭芯周圍的中央部分要一片片不留間隙的接著在一起。

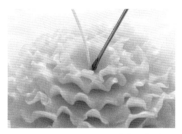

18 最後在35mm的圓片穿過燭芯之後，在燭芯根部滴入與蠟燭同色的蠟材，將洞口封住。只需要少量的蠟材，故只要用小湯匙弄上一些蠟材，並熔化滴入後就可以快速完成。至此步驟則完成蠟燭製作。

〔 各作品所使用的圓片大小及順序與張數 〕

黑線圓=1sheet、紅線圓=2sheets

● 橢圓形（粉橘色）款型

　40mm→55mm→70mm→80mm→90mm→95mm→97mm→100mm→97mm→

　90mm→80mm→65mm→45mm→35mm＝total：14sheets

● 梯形（灰色）款型

　55mm→70mm→80mm→85mm→90mm→95mm→105mm→95mm→90mm→

　80mm→65mm→55mm→40mm＝total：13sheets

時髦 · 落落大方
LACY BAG
難易度 ★★★★

用圓形蕾絲桌墊在蠟材上刻劃出花紋的兩款蠟燭，在花紋上另外塗上銀色色調，更加強了花紋的效果。

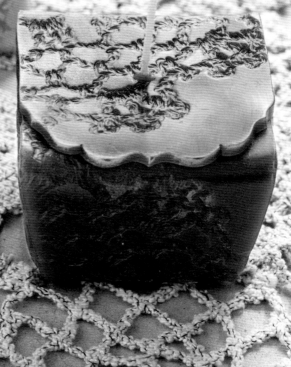

古典 · 優雅
LACY BOX
難易度 ★★★

Lacy Box

材料

（粗估大小：寬度54mm×深度54mm×高度35mm 重量80g）

● BW〔P115℉（50g）＋P135℉（30g）＋M75℃（20g）〕
……100g

● 染料……dk紫色（紅色、藍色、咖啡色、黑色）

● 燭芯（3×3＋2）……80mm

● 燭芯座……1個

● 液態蠟（蠟燭裝飾用塗料）……白色、黑色、
銀色（或淡紫色）

※ BW的染色方法請參照p114、116。

※ 使用3×3＋2的燭芯，蠟燭火焰高
度約為25～30mm，若為4×3＋2
的燭芯，蠟燭火焰高度約為30～
35mm。

※ 將燭芯座固定在燭芯上（參考
p112）。

※ 由於蠟燭整體皆可熔，故不使用難
以燃燒的壓克力顏料。

※ 其他蠟材補充事項請參考p9。

道具

鉗子／圓形蕾絲桌墊（直徑150mm）／剪刀／烤盤（256mmX175mm）／30度銳角美
工刀／圓形蠟燭（大火焰的）／切割墊（可用桌墊代替）／直式油畫調色刀／刮刀／
／剷刀／錐子／擀麵棍／烘焙紙／廚房紙巾／沙拉油／化妝海綿／牙籤（可用棉花棒
代替）／量角器2個（若有其他物品持有40mmX40mm的堅固平面面積，也可以用來代
替使用）／肯特紙／封箱膠帶

事前準備

● 同實品大小的紙型刊載於p128。剪一個和p128頁一樣的紙型，並準備好已經
用錐子完成燭芯洞的紙型。

● 在烤盤上先鋪好烘焙紙（參考p113）。

作法

1　用封箱膠帶將蕾絲正反面上的灰
塵清除。若不好好清理，灰塵會
黏在蠟材上，使蠟材藏污。

2　將蕾絲整體塗上沙拉油。如有多
餘的油，可用廚房紙巾吸取。

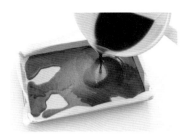

3　熔化BW並著色dk紫。將燭芯座
固定在燭芯上，並完成燭芯上蠟
（參考p112、113）。在BW加熱
至90～100℃時，即可將其倒入
事前準備好、已鋪上烘焙紙的烤
盤，倒入蠟材厚度約3mm，成水
平狀態凝固。

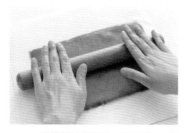

4　邊緣開始凝固時，即可將BW從烤盤上取下，放在肯特紙及烘焙紙重疊的紙上。確認蠟材的厚度，若在4mm以上，則需以擀麵棍調整至3mm。

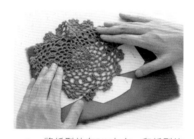

5　將紙型放在BW上方，和紙型比對位置，在上方放上蕾絲來決定蕾絲的位置。

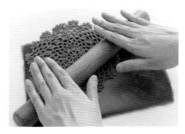

6　決定好位置之後，蕾絲保持不動，將紙型抽離，從中央向外，以擀麵棍將蕾絲的紋路刻壓在蠟材上。若重複太多次，或是從斜面開始擀都有可能造成圖案刻劃模糊不清，所以要注意滾動擀麵棍時手要在正其上方，並穩穩壓個1～2次，使蕾絲圖樣刻劃在蠟材上。

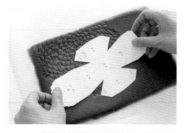

7　將烘焙紙鋪上切割墊後，將步驟6完成的BW放其上。將蠟材提起時，要小心不要讓其彎曲，拿起時要輕柔提起。放上之後將蕾絲取下，並將紙型再次放上比對。

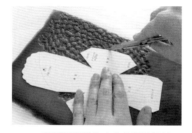

8　和紙型比對決定之後便使用美工刀切割，將其部分的蠟材取下。曲線部分可以將美工刀的刀刃成垂直方式切割。剩下的蠟材可以作為加強凹凸上色時的試色材料，在這裡先留下一小部分印有蕾絲圖樣的蠟材。

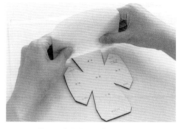

9　將紙型放在BW上，以劃刀或刮刀在點線標記上壓上線條。壓出來的線將會作為山摺線使用。這時要注意力道，不要將蠟材切斷。

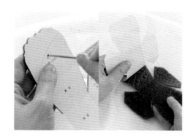

10　蓋子的部分有用來穿過燭芯的記號，以錐子穿過紙型，輕輕在蠟材上做一個記號。先不將洞鑿開，之後在穿燭芯時再讓它貫穿過去即可。完成此步驟時即可將紙型取下。

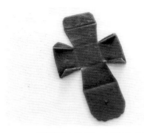

11　將側面兩旁的4個接黏處摺起，對好正反面。

12　將步驟8留下來的BW以110～120℃再加熱，用調色刀從蠟燭盒子外側，將BW注入步驟11中對好的縫隙，完成黏接處的接著。從內側用力緊壓，被擠壓出來的BW要立即用棉花棒拭去。

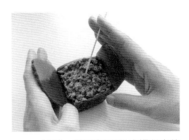

13　內側也以同樣的方式，在縫隙間注入BW，用力擠壓，使黏接處緊密貼合。將四個部分皆以同樣方式接黏完成後，將蠟燭盒子放置在平面上，調整整體的形狀。

14　待接著用剩下的BW稍微涼卻、開始凝固之後，即可以刮刀將其攪拌收集起來。將燭芯座固定在步驟13的蠟燭盒子中央，在BW還可以塑形的時候將其倒入。小心不要讓燭芯偏離中心點。

15　這時，如果在BW溫度還很高的時候便開始倒入的話，整體的形狀就會歪斜，要特別注意。另外，也不要用力擠壓蠟燭盒子。燭芯要呈現在中心筆直伸出的狀態下。

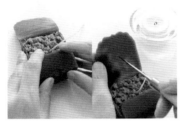
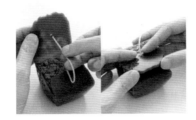
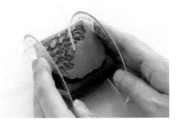

16　BW填滿盒子之後，便可將上蓋內舌往內側蓋上。將錐子前端以圓形蠟燭加熱後，在蓋上將步驟10中做的記號開出洞來。

17　接下來便可將燭芯穿過洞，將蓋子疊上上蓋內舌後蓋起。若蓋子凝固變硬無法順利蓋上的話，可用圓形蠟燭在摺線處加熱，使其稍微軟化後再摺蓋上。

18　利用量角器的平面，擠壓兩側來調整蠟燭盒子整體的形狀。使盒子從正上方看起來為正方形，側面直視時為左右對稱的梯形。在蠟燭整體凝固前可以多做幾次調整。

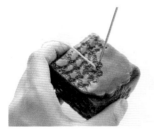
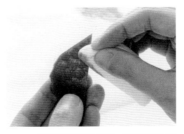
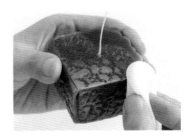

19　將BW以製作染料時用的湯匙在圓形蠟燭上加熱後，滴於燭芯根部的縫隙間。

20　以烘焙紙代替烤盤，將液態蠟lt灰色（比例：白7：黑1）以牙籤等調和。在步驟8中留下的蠟材上，以海綿試塗，確認配色和塗法。

21　決定顏色後即可在步驟19中完成的蠟燭盒子花紋上，依喜好輕拍上色。由於是為了點綴花紋所上的顏色，故也需要留下未上色的地方。最後在想要強調銀色的中心部分塗擦後，即完成作品。

LACY BAG

【材料】

（粗估大小：寬度43mm×深度40mm×高度90mm　重量70～80g）

● BW〔P115℉（72g）＋P135℉（24g）＋M75℃（24g）〕
　……120g
● 染料……ltg土黃色（黃色、咖啡色、黑色）
● 燭芯（3×3＋2）……120mm
● 燭芯座……1個
● 液態蠟（蠟燭裝飾用塗料）……白色、黑色、
　銀色

※BW的染色方法請參照p114、116。
※使用3×3＋2的燭芯，蠟燭火焰高度約為25～30mm，若為4×3＋2的燭芯，蠟燭火焰高度約為30～35mm。
※將燭芯座固定在燭芯上（參考p112）。
※由於蠟燭整體皆可熔，故不使用難以燃燒的壓克力顏料。
※其他蠟材補充事項請參考p9。

【道具】

鉗子／圓形蕾絲桌墊（直徑100mm）2片／剪刀／烤盤（256mm×175mm）／30度銳角美工刀／菜刀／圓形蠟燭（大火焰的）／切割墊（可用桌墊代替）／直式油畫調色刀／刮刀／剷刀／錐子／擀麵棍（盡可能使用細一點的）／烘焙紙／廚房紙巾／沙拉油／化妝海綿／牙籤（可用棉花棒代替）／肯特紙／封箱膠帶

【事前準備】

● 同實品大小的紙型刊載於p129。剪一個和p129頁一樣的紙型，並準備好已經用錐子完成燭芯洞的紙型。正面底部兩端先多剪入1mm。
● 在烤盤上先鋪好烘焙紙（參考p113）。

【作法】

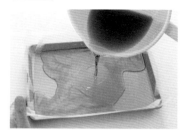

1　和Lacy Box相同（參考p19步驟1～2），準備蕾絲。將BW熔化之後以ltg土黃色上色。將燭芯固定在燭芯座後，將燭芯塗上蠟材（參考p112、113），BW加熱至90～100℃時，即可將蠟材倒入烤盤中，厚度約3mm，使其以水平狀態凝固。

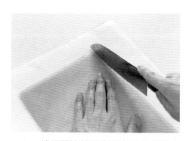

2　邊緣開始凝固時可將BW從烤盤中取出，放在肯特紙與烘焙紙交疊的紙上。確認厚度，以擀麵棍調整至2mm。上下兩端用菜刀切除。

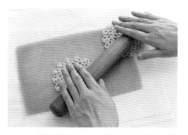

3　將紙型擺上BW，並放上兩片蕾絲。將紙型抽離，從中央向外，以擀麵棍將2片蕾絲的造型刻壓在蠟材上。若重複太多次，或是從斜面開始擀都有可能造成圖案刻劃模糊不清，所以要注意滾動擀麵棍時手要在其正上方，並穩穩壓個1～2次，使蕾絲圖樣刻劃在蠟材上。

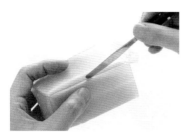

4 和Lacy Box相同（參考p20步驟7～13），將BW切下後壓上山摺線條，並做出燭芯記號，將摺線摺起。將底部的接黏處和盒子內側接合。之後再黏合黏處和側面的縫隙。用力緊壓，被擠壓出來的BW要立即用棉花棒拭去。

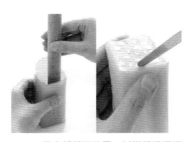

5 將底部朝下放置，以擀麵棍輕輕按壓，使底部平坦。底部兩端和側面下方，以調色刀塗上BW，將各處黏合。

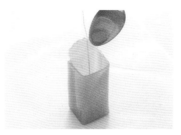

6 將裝上了燭芯的燭芯座浸入BW中，放至底部中心位置，以竹筷等緊壓固定，再倒入2小匙左右的BW，使底部整體增厚。

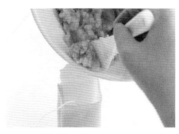

7 待接著用剩下的BW冷卻、稍微開始凝固之後，以刮刀攪拌統整。一邊注意讓燭芯保持在中間，趁BW還柔軟的時候慢慢倒進蠟燭盒子裡填滿。

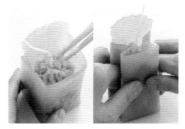

8 一邊注意盒子側面會往內縮，越到上方時倒入的BW量要慢慢減少，並往中間集中。以圓形蠟燭稍微在側邊加溫，將盒子往內收。開口部分呈水平關上，調整角度使燭芯從中間串出。

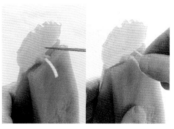

9 以圓形蠟燭加熱錐子前端，在步驟4中做出的開洞記號上開出一個洞，使燭芯可以穿過蓋子。

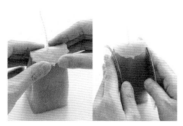

10 以圓形蠟燭在蓋子內側加溫，關上蓋子。使用兩片量角器擠壓兩側，來調整蠟燭盒子整體的形狀。使盒子從正面看起來為長方形，側面為等邊三角形。在蠟燭整體凝固前可以多做幾次調整。

11 將BW以製作染料時用的湯匙在圓形蠟燭上加熱後，滴於燭芯根部的縫隙間。

12 和Lacy Box相同（參考p23步驟20～21），調和液態蠟（比例：白8：黑1）並試塗之後，在花紋部分的凸面上色。最後在想要加強銀色的中心部分塗擦之後，即完成作品。

絢麗綻放
Vary

難易度 ✹✹✹

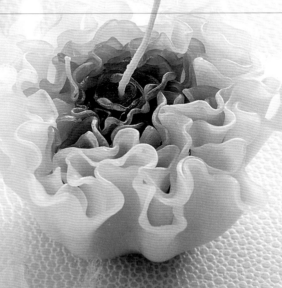

創作出了不輸給插花的造型花。色彩
漸層絢麗的六片花瓣,加以造型為喇
叭狀展開的樣貌。在喇叭狀的花瓣上
以白色塗料裝點,像花粉一樣,讓花
朵看起來更加真實。

材料

（粗估大小：直徑85mm×高度50mm　重量65g）

● BW……參考以下事前準備，並將其細分出來。

● 燭芯（3×3＋2）……110mm

● 染料……v綠色（黃色、綠色、藍色、橘色）

● 液態蠟（蠟燭裝飾用塗料）……白色

※不使用難以燃燒的壓克力顏料。

※混合蠟材時，石蠟115℉若添加太多，在常溫下也會容易變形，若已經習慣了蠟燭製作的人，可以依照石蠟所需的原重量下去計算，減少熔點115℉並增加135℉的石蠟。

道具

剪刀／烤盤（195mmX135mm）／烘焙紙／甜點用細工棒（前端成圓狀和錐尖狀）2支／乒乓球（直徑40mm）／容器（口徑82mm、底部直徑57mm、高度40mm）／錐子／竹籤／化妝海綿／磅秤／圓形蠟燭（大火焰的）

事前準備

● 此款紙型刊載於p130～131。放大200%，將1～6分別剪下。

※按照以下指示計算，分別作出BW-v綠色（作為基礎原色使用）、BW-w1無色（白色）、BW-w2無色（白色）。

● BW-v綠色（作為基礎原色使用）＝[P115℉（12g）＋M75℃（3g）]15g《A》。

● 第一片（直徑126mm）＝BW-w1[P115℉（16g）＋M75℃（3g）＋PV（1g）]20g。

● 第二片（直徑118mm）＝BW-w2[P115℉（40g）＋M75℃（10g）]50g，加上1g的《A》。

● 第三片（直徑110mm）＝第二片剩下的材料加上2g的《A》。

● 第四片（直徑101mm）＝第三片剩下的材料加上4g的《A》。

● 第五片（半圓91mm）・第六片（半圓80mm）＝第四片剩下的材料加上8g的《A》。

● 在烤盤上先鋪好烘焙紙（參考p113）。

作法

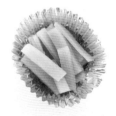

1 將BW-v加熱熔化，依序加入黃色、綠色、藍色、橘色染料，完成鮮豔的v綠色。在烤盤上倒入薄薄一層，將其切成細長棒狀。

2 從最外層的一片開始製作。將用來製作第一片的BW以100℃加熱熔化，倒入事前鋪好烘焙紙的烤盤中。在絕對平面的地方進行冷卻，並移動烤盤，使底部也可以冷卻凝固。

3 整體開始變得透明之後，將BW從烤盤取出，一邊注意不要扯斷，用兩手均勻力拉開延展，使其厚度約在1mm左右。

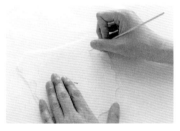

4 將紙型1放在步驟3的蠟材上，以竹籤描繪出紙型形狀，並將蠟材照紙型形狀剪下。事前以美工刀將竹籤前端削尖，便可以很輕鬆地將蠟材漂亮取下。

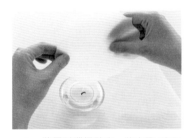

5 將圓形蠟燭點火，將步驟4中取下的蠟材邊緣垂直對著火源加熱，可以把蠟材切口處理得較為圓滑。

6 將步驟5中處理好的蠟材，以手指施力捏取、手腕旋轉約90度塑形，將蠟材一圈塑成喇叭展開形狀。角度和方向多加入一些變化，重複兩圈可以做出更多變化。

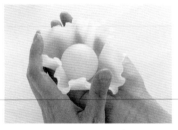

7 在步驟6中完成的蠟材裡放入乒乓球，一邊包覆一邊讓邊緣的喇叭狀站立起來，使邊緣高度均等。這一片就會決定整體的形狀，要從正上方加以確認有沒有歪斜，是否呈現圓形狀。若蠟材開始凝固變硬，可以用火源一邊加溫一邊調整。

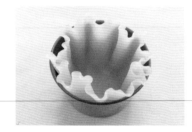

8 底部呈現大約為一個日幣500圓硬幣的大小，並確認整體高度是否一致。形狀確定之後便可先將其放入容器中，使其凝固來確保形狀。

9 凝固之後在以火源加熱喇叭狀邊緣，以細工棒做細部的加工。加工完成之後再放回容器當中。

10 將事前準備好的第二片BW材料加熱熔化，並倒入新準備的烤盤中。

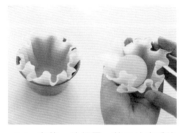

11 和第一片相同，第二片也重複3～7的步驟。

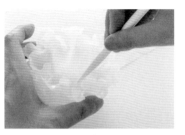

12 將步驟9完成的蠟材從容器中取出，並將步驟11完成的蠟材放入其中。在內側使用細工棒調整，使兩片的高度均等。第一片和第二片中間不要留有空隙地緊密貼合。

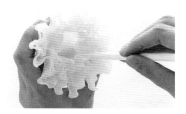

13　事前準備分好的BW，將第三片、第四片也照第二片一樣，重複2～12的步驟。到第四片時可以放入的空間雖然漸漸變得狹小，但為了不要讓加工過的喇叭邊緣變形，要以細工棒加以調整。中央處需預留20mm左右的空間。

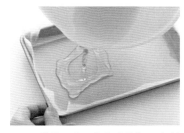

14　將第五片、第六片用的BW加熱熔化，並將燭芯上蠟之後呈筆直擺放（參考p113）。將蠟材倒入新準備的烤盤中，凝固之後取出，照以往一樣拉長延展至厚度為1mm左右。

15　拿紙型比對，以竹籤描繪邊緣將蠟材取下。

16　取下之後將第六片和步驟6的蠟材一樣加工邊緣，以竹籤從其中一端捲起。這時，要注意不要壓壞喇叭邊緣。完成之後，再將第五片做邊緣加工，並從第六片結束的地方接著旋轉。

17　在步驟13的成品中試著放入步驟16的蠟材，為了讓高度一致，可從前端剪短。為了讓竹籤較容易從BW中抽出，可以先旋轉一下。

18　步驟15剩下的BW放到湯匙裡，稍微熔化之後倒入步驟13成品的中心部分，使其流入約20mm的底部。

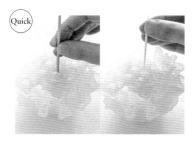

19　將步驟17的成品放入步驟18的蠟材中，插入底部直到高度一致後，抽出竹籤。之後馬上將燭芯插入。

20　將剩下的BW碎屑放上調色刀加熱熔化，滴入燭芯根部縫隙處。

21　在綠色的喇叭狀邊緣上，用海綿沾取液態蠟，加以點綴打亮線條。以輕拍的方式上色，使其像是花粉一般呈現塗擦痕跡之後即完成作品。

活潑舞動
TASSEL

難易度 ★★★

以糖果色為主軸，下半身散落粉紅
色的立體裙擺，是一款甜美可愛的蠟
燭。將切得細長的蠟燭片分別扭轉，
再把它們堆疊在一起，就好像腳邊的
裙擺散開，隨時都要起舞的樣子。

材料

（粗估大小：直徑80mm×高度50mm　重量60g）

● BW-w無色（白）〔P115°F（49g）＋P135°F（7g）＋M75℃（14g）〕……70g
● BW-p紫色[P115°F（56g）＋M75℃（14g）]……70g
● 配色用蠟材（蠟材的種類可以自由選擇，但不要使用PALVAX高熔點白蠟）3色
　（p黃綠色、p紫色、v粉紅色）……5g
● 染料……BW-p紫色(紫色)、p黃綠色(黃色、綠色)、p紫色(紫色)、v粉紅色(紅色、紫色)
● 燭芯（3×3＋2）……85mm

※蠟材的補充事項請參照p9。
※作法順序由紫色（下一頁步驟2）製作。

道具

熔蠟用鍋2個／水引繩5條／紙膠帶／烤盤（256mm×175mm）／擀麵棍（直徑
30mm×300mm）／湯匙／鑷子2支／圓形蠟燭（大火焰的）／300mm直尺／烤盤
專用刀／打蛋器3支／茶葉篩網（鋪上面紙後使用）

事前準備

● POLKA-DOT PETALS（參考p13步驟1～2），以同樣的方式在擀麵棍綁上水引繩。
● 在烤盤上先鋪好烘焙紙（參考p113）。

作業圖

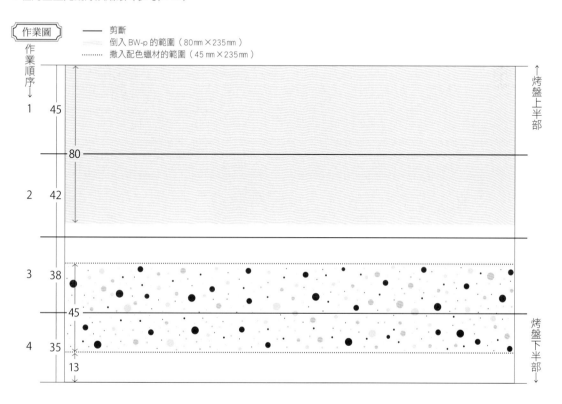

1　於配色用的蠟材放入染料，做成細粒顆粒狀的配色用材（參照p112）。將3種顏色（p黃綠色、p紫色、v粉紅色）混在一起。顏色較為突出的v粉紅色做的量較其他的顏色少一些。

2　用兩個熔鍋分別加熱BW-p和BW-w。將BW-p染上淺淺的顏色。BW-w要等一下才會倒入，故加熱時需稍微高個5～10℃。燭芯也先上蠟完畢（參考p113）。

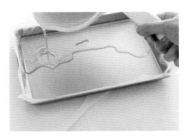

3　將事前鋪好烘焙紙的烤盤橫擺，在烤盤下半部的底下放入刮刀。讓烤盤稍微呈現傾斜狀態，將加熱至100℃的BW-p倒入烤盤上半部，厚度約為2mm左右（參考p31作業圖）。

4　取出原本夾在下方的刮刀，使烤盤恢復水平狀態之後，將BW-w倒入剩下一半的位置。使其流向烤盤整體，盡可能不要倒入太多，薄薄一層即可。

5　一邊確認作業圖的範圍，一邊將步驟1準備好的配色蠟材均勻撒下。若不慎撒到範圍外的地方時，得迅速以鑷子夾取。

6　像是要將步驟5的配色顆粒夾在中間一般，用放了面紙的茶葉篩網過篩BW，鋪上一層均勻的蠟材。用鍋子直接倒入的話，配色顆粒便會被移動，故使用茶葉篩網。完成後水平放置，使其凝固。

7　凝固之後（BW-w約在1分30秒左右開始凝固）再以直尺和烤盤專用刀，一邊確認作業圖一邊切分烤盤內的BW。這時要注意不要切破烘焙紙。

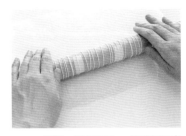

8　將第一片寬幅45mm的蠟燭取出作業。剩下的繼續留在烤盤中。以綁上了水引繩的擀麵棍擀過，壓上繩子痕跡。擀麵棍要往同一個方向擀，正反兩面都要壓上繩子痕跡。

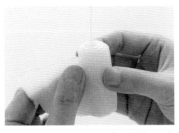

9　將切過的一邊朝上，並在BW的其中一端放上燭芯，從邊邊開始仔細捲起。捲起時，在燭芯出頭的那一面要呈現圓弧狀，旋轉時要慢慢將蠟材往下一階旋轉。轉完之後直接將它立在一旁放置。

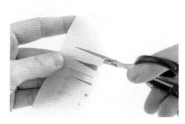

10　從烤盤中取出第二片，和第一片相同，以擀麵棍在正反兩面壓上繩子痕跡。以剪刀每間隔4mm左右，剪出約全寬幅的三分之二（約25mm）的長度。

11　將蠟材根部的地方以手指固定，另一手將剪成一條條的蠟材捏起旋轉，轉一次後便放手，重複3～4次。反覆進行這個步驟，完成所有長條蠟材的旋轉造型。

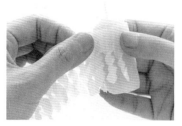

12　完成旋轉加工之後，將整片蠟材從第一片結束旋轉的地方接著捲起。兩片連接的地方輕輕地用手指按壓，使其接黏起來。

13　從側面看，上方應呈現圓柱狀，捲的時候要一邊小心注意，中途若BW變硬凝固，可用圓形蠟燭的火源加溫以便繼續作業。從底部看，裙擺部分要均勻分配。

14　將第三片從烤盤中取出，這時BW應已凝固硬化，可以鑷子夾住兩端，將整片加溫之後進行步驟8及10～13的作業。

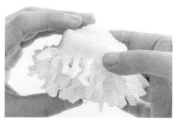

15　第三片完成後，接著第四片也以同樣的流程進行作業。從第三片開始，從正面看時，裙擺的尾端呈現稍微飄離地面的樣子向外延展，第四片的裙擺最後可以調整為離地面10mm左右的飄浮程度。

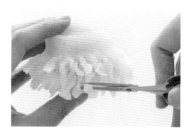

16　確認整體感，過長的部分可用剪刀修整。

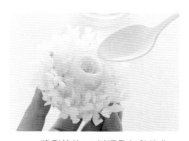

17　將剩餘的BW以湯匙加熱熔化，把蠟燭本體倒過來，將熔化的蠟材倒入底部凹陷的中心，如此一來從底部也可以固定燭芯。

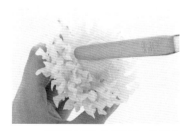

18　最後用火源加熱調色刀，撫平底部後即完成作品。

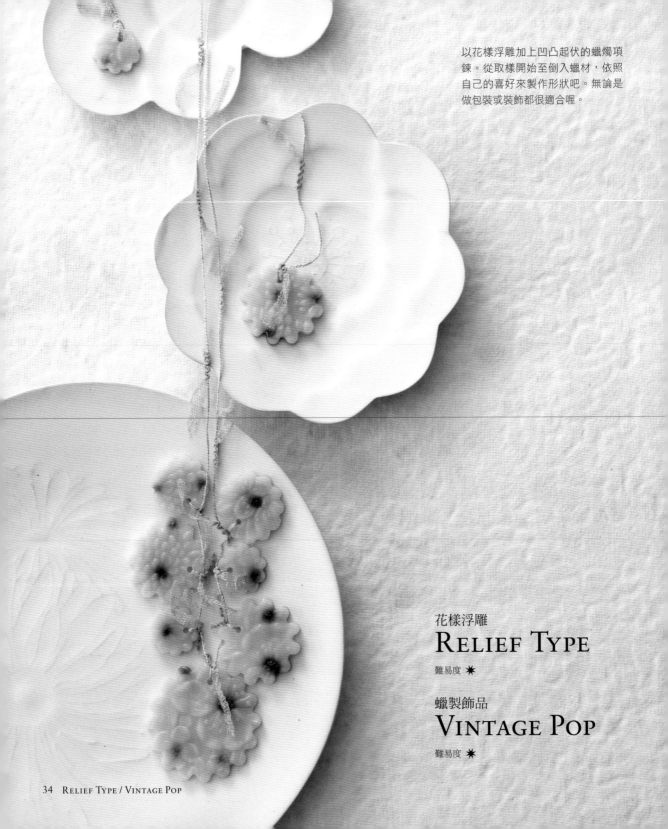

以花樣浮雕加上凹凸起伏的蠟燭項鍊。從取樣開始至倒入蠟材，依照自己的喜好來製作形狀吧。無論是做包裝或裝飾都很適合喔。

花樣浮雕
RELIEF TYPE
難易度 ✳

蠟製飾品
VINTAGE POP
難易度 ✳

RELIEF TYPE

【材料】

● 矽利康（液狀）

● 硬化劑

※矽利康和硬化劑的比例要個別確認使用説明書，使用正確的劑量。硬化劑若使用得比規定的
　少，就會不容易凝固，過多又會變得容易破裂。

【道具】

經過浮雕加工的浮雕紙（原型）／油黏土（不會凝固變硬的黏土）／擀麵棍／
用來塑形的淺底容器（本書使用內部尺寸為口徑105mm、底部直徑85mm、高
35mm之容器）／紙杯（可用牛奶盒代替）／剷刀／竹籤／P135℉／美工刀／紙
膠帶

※原型和用來塑形的容器寬度有10mm即可。本範例為了做圓形的矽利康模型，故選用圓形容器，
　也可用牛奶盒等四方形的空容器代替。這時即可配合容器大小來縮放原型尺寸。

※浮雕紙上的凹凸痕要有深度1mm以上。

※P135℉要準備倒進熔鍋內可以超過20mm高的份量

1　準備一張作為原型凹凸圖樣使用的浮雕紙。將主要的圖案擺在中心位置，小心取下。本範例取直徑70mm的圓形使用。

2　將P135℉以110℃以上加熱熔化，將步驟1取下之圓形上蠟，放置平面晾乾。經過此步驟能使原型表面光滑，能較容易將矽利康模型取下。若在溫度過低時上蠟，會使浮雕的凹凸面被破壞。

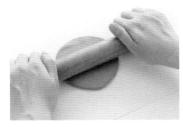

3　以擀麵棍將黏土擀至厚度10mm左右。大小約比步驟1的原型稍微大一圈。

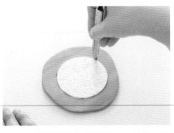

4　將原型紙的凸面朝上，擺放在黏土之上，黏土多餘的部分以美工刀垂直切除。原型和黏土不留縫隙地緊密貼合。

5　在要倒入材料的容器側面，將矽利康倒入的深度位置以膠帶做出記號，並倒入等量的水。將總重量扣掉容器重量，算出水的重量之後，再依比重算出所需矽利康的量。比種算法需參考矽利康的說明書。

6　撕下記號膠帶後，將步驟4完成的原型放在中央。

7　使用硬化劑前先在容器外劃分為十等分做上記號。將步驟5算出所需矽利康及硬化劑的量倒入紙杯，攪拌均勻。有氣泡產生則可用竹籤刺破，在1分鐘之內將材料攪拌完成。

8　將矽利康倒進步驟6完成的容器裡，倒入時像是要包覆住原型一樣，少量緩慢倒入。分數次倒入，並以竹籤將氣泡刺破。全部倒入之後使其以水平狀態凝固。中間的原型會受影響移動，故不要為了去除氣泡而在桌上拍敲容器。

9　完全凝固之後即可將矽利康由容器裡取出，從矽利康下取出步驟4的原型，將黏土確實清除後即完成。

Vintage Pop

（粗估大小：直徑50mm一片、直徑35mm兩片、直徑30mm一片、
直徑25mm一片、直徑20mm兩片，合計七片＝20g左右）

● BW（基底用）p.ltg綠色
 〔PV65℃(77g)＋M75℃(22g)＋P135℉(11g)〕
 ……110g
● BW（配色用）v藍紫色
 〔P135℉(19.6g)＋PV(0.4g)〕……20g
● 染料……p.ltg綠色(黃色、綠色、咖啡色)、v藍紫色(紅色、藍色)
● 繩線……1m

道具

矽利康模型／5種大小模具（直徑15～50mm）／打
蛋器3支／溫度計／湯匙／鑷子／圓形蠟燭（大火焰
的）／錐子／石油精／棉花／木工專用接著劑／牙籤
※矽利康模型作法請參考p36。

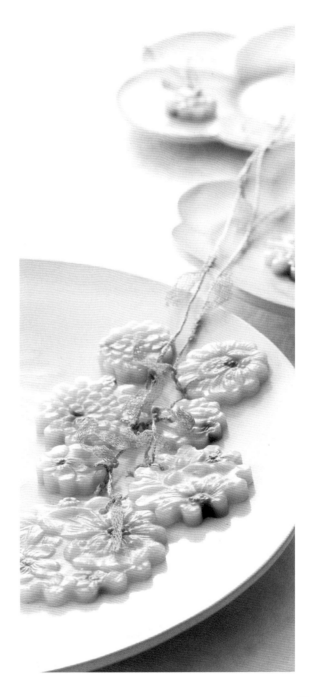

1 　將染料v藍紫色倒入BW（配色用）加以上色，做出細顆粒的配色蠟材（參考p112）。顆粒過大會突出基底蠟材，過小會被熔解，顆粒大小約3～5mm較為剛好。

Quick

2 　加熱熔化BW（基底用）蠟材，以p.ltg綠色上色（參考p114、116）。加熱至130℃左右時，將矽利康模型平放在水平處，倒入約厚度4～5mm的蠟材。

3 　用鑷子夾取步驟1完成的配色蠟材，放在模型的中央（或依照其設計），一顆一顆用鑷子配置位置。

4 　連同矽利康模型放在冷卻的桌面或地上，一邊冷卻模型底部，一邊使BW凝固。

5 　凝固到一個程度之後，在蠟材還帶有一些軟度時將其取出。過早從模型中取出，急著進行下一個步驟的話，切開的斷面容易失敗，取出之後稍微冷卻一下再進行較佳。

6 　將帶有浮雕的一面朝上擺放，取模具在蠟材正上方，以垂直方式押入取下形狀。注意不要讓取下的蠟片切面呈現歪斜。越外側蠟材凝固得越快，要注意施加的力道大小。

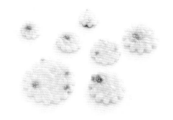

7　將形狀取下之後即可決定配置和片數，若其中有斷面破裂或失敗的情形，可以用更小的模具從中再取一片，或是重新做一個。

8　將錐子尖端用圓形蠟燭加熱，在每一片上鑿出穿線用的洞。洞的直徑需配合繩線的粗細。有放入配色顆粒的地方持久度較低，開洞的話避開這些位置較好。

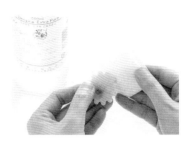

9　以棉花沾取石油精，塗擦於斷面和斷面邊緣，使周圍變得圓滑。若長時間浸泡或接觸石油精，會造成凹陷，擦拭時要加快進行。

10　將1m長的繩線中段部分打結決定中心位置，從其中一端開始穿過蠟片後打死結（打2次結），打結時要注意不要讓蠟片有重疊的情況。

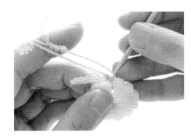

11　依照不同線繩的特性，就算是死結也有可能會出現脫落的情況，這時候可以用牙籤沾木工專用的接著劑，在打結處塗上薄薄一層做固定。

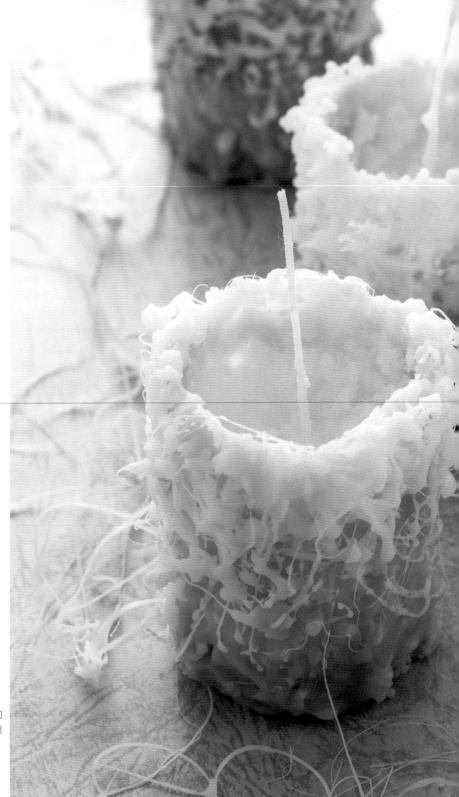

交纏的點與線
WINTER
難易度 ✳✳

僅用兩種色彩即表現出蠟材自由的
線條與質感的蠟燭。從簡單的垂線
作業呈現出豐富的樣貌。

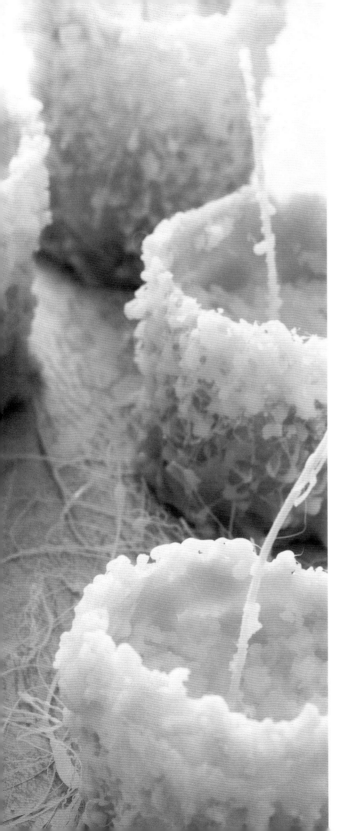

材料

（粗估大小：直徑65mm×高75mm　重量135g）

● BW（外側用）p灰色／白色
　〔PV（135g）＋P135℉（15g）〕……各150g
● BW（內裝用）無色・白色
　〔P135℉（108g）＋S（12g）〕……120g
● 染料……p灰色（黑色）
● 燭芯（3×3＋2）……125mm
● 燭芯座……1個

※將燭芯固定在燭芯座上（參考p112）。
※硬脂酸黏度低，不容易延展來做造型，故不加入外側使用的BW中。

道具

鉗子／圓柱筒狀物（直徑55mm×高150mm）／調理長筷3支／空罐（裝飾用、比圓柱大兩倍的大小）／橡皮筋／溫度計／竹籤／烘焙紙

圓筒選用的重點

● 圓筒造型會直接成為蠟燭本體的原型。考慮點火時的持久度，完成品的大小比例需為直徑×高（＝直徑×2）。高度在某種程度上容易熔化，影響整體造型。
● 選用空罐等在80℃高溫下也不會變形的材質。
● 不要使用像紙杯這種上下面積不同的形狀。

- 進行作業時，若蠟材的溫度太高，會使得延展性過高，蠟材會流向圓柱整體無法凝固，溫度太低又會停留在滴落原處，一滴一滴的又短又粗。
- 用來滴落蠟材的筷子和圓柱離得越遠，流下來的蠟也會較為細長。蠟材的溫度越低，蠟材可以延伸得越長。在蠟材的溫度和垂線作業上做變化，擴大蠟材溫度範圍、筷子和圓柱的距離變化等，可以做出各種不同的樣貌。
- 不要將圓柱直接浸泡在蠟材之中。不僅會使整體變得平坦、沒有凹凸造型，也會使烘焙紙變得難以取下，還是要拿筷子用滴落的方式做造型。
- 滴下蠟材之後使其整體垂直向下的話，蠟材會因為重力而往下滑落，呈現出一段細長的線條。

作法

1 將圓柱以烘焙紙包覆後，用紙膠帶或橡皮筋固定。只要大約固定一下即可。

2 在完成品預計的高度往上5mm處（本範例即為80mm處），以橡皮筋做記號。

3 加熱熔化BW（p灰色）。在溫度達70～80℃時，以慣用手拿起三支長筷（長筷間要取出間隔），另一手橫取步驟1完成的圓柱，一邊旋轉圓柱一邊將BW滴落至步驟2記號以下的位置。側面和底部都要做到浮雕效果。

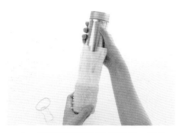

4 待整體都平均做出圖樣，也有一定的厚度之後，即可將橡皮筋取下，並從烘焙紙和蠟材中取出圓柱物品。蠟燭本體的厚度依照圓柱直徑大小不同，為了增加持久度，就需要更厚的外層。

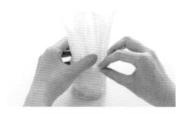

5 放置在平坦的地方，將烘焙紙慢慢地從蠟燭上取下。這時，如果蠟燭破了，也還可以用同樣的蠟做修補，但基本上還是儘量避免，所以在取下烘焙紙時要小心進行。

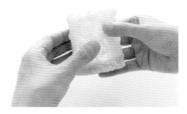

6 趁整體還有餘溫的時候，可以在原本圓柱狀平坦的表現上做出一些凹凸起伏，使其更有立體感。

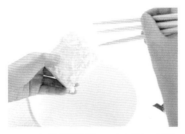

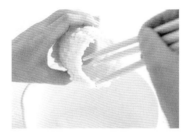

7　在步驟6的成品中倒入步驟3所剩下的BW（p灰色），在低溫狀態（熔化狀～60℃以下），分2～3次倒入，使底部呈現10mm左右的厚度，增加持久度。因為是在低溫狀態時所倒入的，故容易產生氣泡，可以竹籤等將氣泡去除。

8　加熱熔解新的BW（白色），再次用長筷集中滴落蠟材在蠟燭中間到上方的位置。要注意不要滴落太多，會使蠟燭光源透不出來。

9　蠟燭內部的上端也用同樣方式滴上和外側相同的圖樣。雖然作法和要領跟步驟3相同，但隨著蠟材溫度變低，可以較快完成獨特線條。

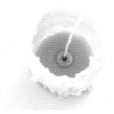

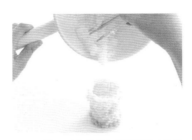

10　加熱熔解BW（內裝用），將固定好燭芯座的燭芯上蠟完成（參考p112、113），筆直放入步驟9完成品的中央位置。

11　將BW（內裝用）攪拌過後（參考p112）在黏稠的狀態下倒入步驟10的成品中。讓燭芯隨時保持直立狀態，倒入蠟材後半部可以用擠壓的方式讓蠟材擠進容器中。

12　將內部填滿，上方約剩下10～20mm的空間，表面用竹籤做出乾燥龜裂的樣子，沿著邊緣粗略地完成。凝固前確認燭芯是否有在中央位置，凝固之後即完成作品。

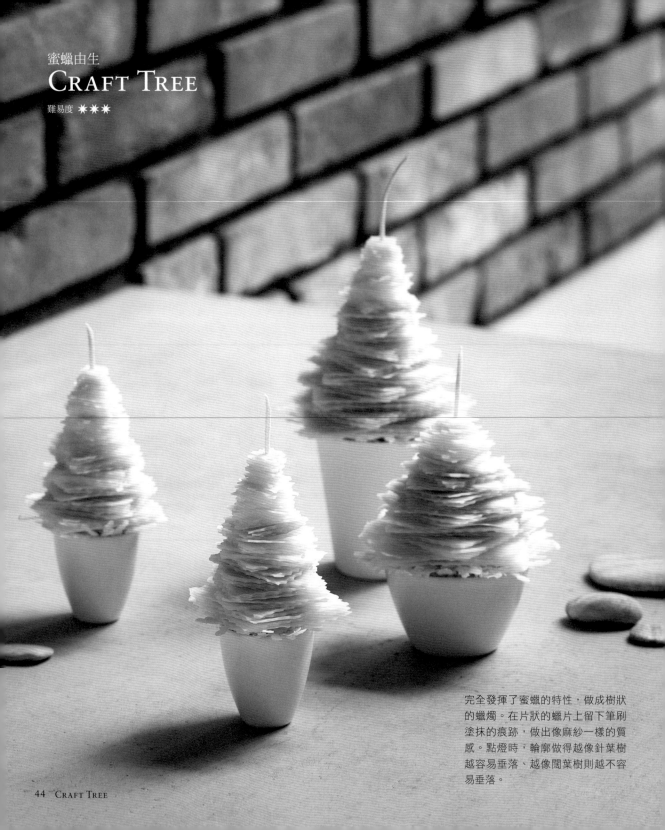

蜜蠟由生
CRAFT TREE

難易度 ✳✳✳

完全發揮了蜜蠟的特性，做成樹狀
的蠟燭。在片狀的蠟片上留下筆刷
塗抹的痕跡，做出像麻紗一樣的質
感。點燈時，輪廓做得越像針葉樹
越容易垂落、越像闊葉樹則越不容
易垂落。

（粗估大小：寬幅60mm×深度60mm×高130mm 重量140g）

● 蜜蠟3色（原色＝曬蜜蠟的原始顏色、sf橘色、sf咖啡色）……各200g左右
● 染料……sf橘色（橘色）、sf咖啡色（咖啡色）
● 耐熱容器（直徑45mm×高50mm，作為盆鉢來使用）……1個
● 燭芯（8×3＋2）……參考下方説明

※燭芯的長度以容器高度＋蠟燭高度（一段約2.25mm×片數）＋30mm的方法計算。
※燭芯在容器直徑為50～70mm時使用8×3＋2，70mm以上則使用10×3＋2。
※點燈時，若火焰尚在容器外時，要使用底盤。

道具

鉗子／烘焙紙／文鎮4個／平筆／花邊剪刀（刀刃成鋸齒狀）／錐子／圓形蠟燭（大火焰的）

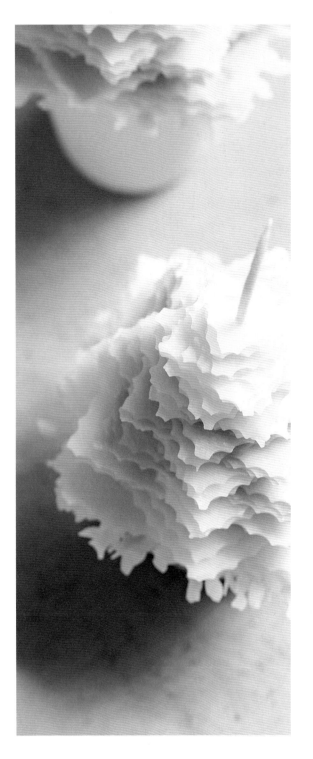

55×55 mm

50×50 mm

45×45 mm

40×40 mm

15×15 mm

20×20 mm

25×25 mm

30×30 mm

35×35 mm

● 製圖大小依照各準備的容器大小而有所不同。最大邊長以容器的直徑加10mm來計算,之後各減小5mm來製圖,最小邊長為15mm的正方形。

● 製圖時各準備兩張,一張作為紙型,一張作為陳列用紙使用。

● 本範例使用55、50mm=各4片,45、40、35mm=各5片,30、25、20mm=各6片,15mm=7片。

顏色組合

● 基底色=原色+重點色=sf咖啡色
● 基底色=原色+重點色=sf橘色
● 基底色=sf咖啡色+重點色=原色
● 基底色=原色

作法

1 在紙型上鋪上一張稍微大一點的烘焙紙,四角以文鎮壓住使兩紙張固定。另外再準備一張用來分類蠟片大小的陳列用紙。

2 加熱熔化蜜蠟之後上色(參考p114、116)。加熱至100℃時則關掉火源,一邊對照顏色組合,一邊在紙型上以平筆塗擦一層平均厚度1mm的基底色蠟材,塗擦時可超出紙型大小1mm。

3 將步驟2的上的蠟片一張張從烘焙紙上取下來,一手拿著蠟片一邊塗上三分之一面積的重點色。將筆橫擺像在表面留下摩擦痕一樣留下筆刷痕跡,做出獨特風貌。

4　塗擦完之後依大小分門別類，以花邊剪刀剪出四邊造型。要注意不要剪得過小。趁蠟片未凝固的時候剪較不易碎裂，若不慎凝固可以圓形蠟燭加溫。

5　將蠟片疊在一起確認各張數。這時候若想要將成品疊得更高，或想要改變顏色或形狀都可以在這個階段增加蠟片。蠟片需依照大小不同分門別類擺放。

6　決定好要堆疊的張數後，即可用圓形蠟燭和錐子在各蠟片中央開洞。注意不要讓開完洞而被熔化的蜜蠟再次將洞圍上。

7　將燭芯固定在燭芯座，用蜜蠟上蠟之後使其呈筆直狀態凝固（參考p112、113）。為了讓蠟片好穿過燭芯，可以將燭芯前端斜切。將燭芯座放在容器中央，倒入一小匙蜜蠟使其固定。

8　加熱熔化容器裝得下的蜜蠟份量，熔化三分之二左右之後先關閉火源，攪拌之後成黏稠狀並倒滿容器，倒入時注意燭芯需成筆直狀態。

9　將燭芯周圍的蠟材稍微往下壓，將步驟4剪下的蠟材往中心堆疊，超出容器約10～20mm左右。在上方中央處倒入5mm左右的黏稠狀蜜蠟。

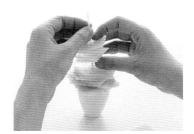

10　從最大片的蠟片燭芯洞開始串起，用力下壓固定。接著由大到小依序穿入蠟片，直到最小片的15mm。每一片都要呈現水平狀穿入，如此一來在點燈時才能防止蠟燭倒塌。

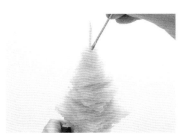

11　在根部滴入少量的蜜蠟以固定燭芯。

岩石表面
Earth Painted

難易度 ✹✹

創作完之後留下來的混合蠟材、失敗作品等，將使用後的蠟燭殘留物品再利用而製成的作品。塗擦蠟材，只需要靠一支筆的拿法和力道就可以改變顏色品質。

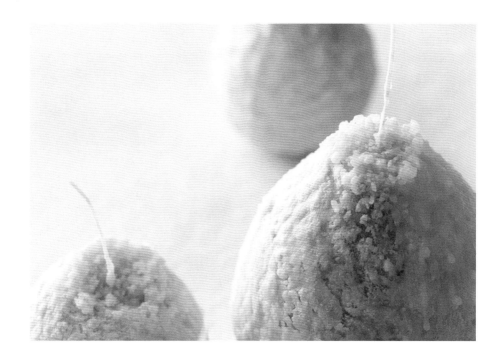

（粗估大小：寬幅80mm×高110mm　重量290g）

● 裝飾用蠟材……數種同色系混合

※ 使用目前為止創作過的作品中所殘留下來的蠟材、失敗品及燃燒後殘留的材料。

※ 本範例作品使用POLKA-DOT PETALS（p12）、SWING（p16）、TASSEL（p30）、SPIRALS（p58）創作時所殘留的材料。

※ 收集同色系（咖啡色、橄欖綠、橘色、暗紅色、米色）的蠟材。

※ 選用沒有添加香味的蠟材。

● 內部用蠟材

※ 填入蠟燭內部的，也是使用創作後多餘的或是燃燒後殘留的蠟材。

※ 裡面看不到的部分，顏色多少有點混濁也沒有關係，但接近開口看得見的地方，為了可以活用外部顏色，使用粉嫩色系較佳。

※ 不使用混有PALVAX高熔點白蠟的材料。

● 染料……黃色、橘色、藍色、咖啡色

● 燭芯（蠟燭直徑＝裝了水的氣球直徑＝80mm以下則使用3×3＋2。直徑90mm以上則使用4×3＋2的燭芯。）……蠟燭高度＋30mm

● 燭芯座……1個

※ 將燭芯事先固定在燭芯座上（參考p112）。

鉗子／塑膠氣球（白色）11吋／平筆／溫酒器300cc 5個（如有其他可以掛在鍋邊又有深度的容器可以拿來代替使用）／隔水加熱用鍋／5支筆／攪拌器／容器（比氣球直徑大一圈，深度80mm以上）／保冷劑

※做大尺寸時使用16吋氣球，小尺寸使用5吋氣球。

作法

1　準備氣球。在水龍頭綁上氣球，慢慢加入水，做出80～90mm左右大小的水球。將開口朝上，去除掉空氣之後將口綁緊。沾在水球表面的水分要仔細擦乾。

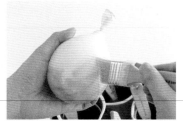

2　在水球表面塗上隔水加熱過的蠟。整體快速均勻地塗上厚厚的蠟材。顏色順序基本上可以依照自己的喜好，但不要將各顏色分散塗抹，要集中在一個地方，讓整體顏色變化一清二楚。

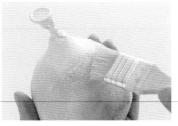

3　各蠟材的溫度越低，越容易交疊塗擦、增加厚度。開口部分留下約直徑30mm左右，在開口附近也要仔細塗擦。

4　用手拿穩氣球的開口處，用剪刀剪開氣球，開口朝下讓水慢慢流出。這時候水會一口氣流出來，小心不要讓塗抹上去的蠟材殼進水或破裂。

5　在容器裡裝入水深60mm的冷水。

6　加熱熔化內部填裝用的蠟材，若為無色蠟材，可染色為粉嫩色系（參考p114、116），將燭芯固定在燭芯座後上蠟成筆直狀（參考p112、113）。在步驟4的成品底部中央筆直放入燭芯座，並倒入一大匙55～65℃的蠟材加以固定。

- 將蠟材加熱至100℃以上的高溫熔化後過，以鋪有面紙的茶葉篩網過篩，過濾掉灰塵和灰燼。
- 事前預備好隔水加熱的工具。將蠟材依各顏色分別放入不同的溫酒器等小容器中，一邊隔水加熱使其熔化。注意不要讓滾沸的熱水跑進蠟材裡。為了使溫酒器不要因為水壓而漂浮起來，一開始的水量要稍微放少一些，之後再慢慢調整，增加水量。另外準備和顏色數量相同的筆，將筆放置在容器中，軟化筆尖。

7　為了使底部不會因為過熱而被破壞，在步驟5準備好的容器中放入步驟6所完成的蠟材，將底部進行冷卻。容器裡可鋪上保冷劑（或以毛巾代替），為了讓蠟材固定，可以將它夾在縫隙當中。

8　用來填裝蠟燭內部用的蠟材以攪拌器攪拌混合之後，呈現黏稠狀，降到55℃以下時將其緩緩倒入。為了讓蠟材殼不會因過熱而被破壞，可以將它泡在冷水中，一邊冷卻凝固，一邊倒入內裝材料。

9　填裝至開口處時，使其在冷水中漂浮的狀態下放入冷藏30分鐘以上進行冷卻。將用來填裝的蠟材再次加熱，用攪拌器攪拌至黏稠狀態後，在開口周圍以筆或竹籤做出乾裂的樣子。

10　在熱源上放上烤盤，並將蠟燭底部平放在烤盤上。以不破壞底部圓弧的形狀為前提一邊調整，一邊使其呈現足以安定站立的平面後即完成作品。

- 在步驟8當中，如果開口過小難以倒入蠟材的話，可以將要倒入的蠟材溫度提高後再行倒入，這時候放在冷水中的時間就要拉長，一邊冷卻一邊倒入材料。
- 在步驟10中，若底部極端傾斜，可以在底部凹陷的部分，用削刀塗加上黏稠狀的BW增加厚度後，先放進冷水中冷卻後再行弧度調整，使其可平穩站立。

條紋浮雕
Antique-Navy

難易度 ✴ ✴ ✴

銀色浮雕的流動
Antique-Silver

難易度 ✴ ✴

沒有特別裝飾的普通色彩，平面上飄浮著條紋模樣的蠟燭。將交疊在一起的蠟片切下形狀。因為是一款薄而纖細的作品，直接插入放有沙的簡單容器中便能使其站立做擺設。

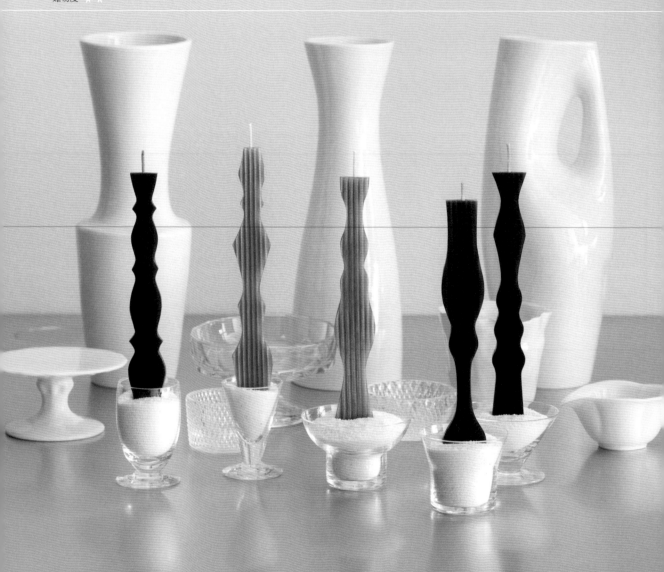

ANTIQUE-NAVY

（粗估大小：直徑25mm×高180mm　重量11.5g）

- BW-dk藍色〔P115℉（35g）＋M75℃（15g）〕……50g
- BW-w無色（白色）〔P115℉（35g）＋M75℃（10g）＋S（5g）〕……50g
- 燭芯（4×3＋2）……230mm
- 染料……dk藍色（綠色、藍色、黑色）

※硬脂酸可以代替燃燒性較差的白色（顏料）使用。
※3×3＋2的燭芯火焰較小的關係，故選用4×3＋2的燭芯。但4×3＋2火焰很大，點火時需將燭
　芯長度剪短（約留5～6mm），抑制火焰大小。

道具

烤盤（216mmX152mm）／烘焙紙／剪刀／30度鋭角美工刀／直式油畫調色刀／
菜刀／浮雕（直線條）厚磅紙195mmX90mm／擀麵棍／平筆／沙拉油／磅秤／
肯特紙

事前準備

- 與實品同等大小的紙型刊載於p132。描繪在厚一點的紙上，再用剪刀依紙型形
 狀剪下。

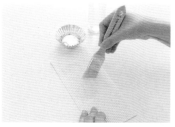

1　將帶有浮雕的厚磅紙裁切為90mmX195mm，在帶有凹凸紋路的那一面以筆刷沾沙拉油塗抹。連凹槽的地方都不遺漏地全數抹勻，放置數分鐘後，再將紙面浮出的油擦除。

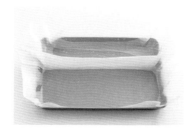

2　加熱熔化BW-dk，加入綠色、藍色、黑色，將顏色染得深又濃（參考p114、116）。燭芯也以BW-dk上蠟，成筆直狀凝固（參考p113）。使用烤盤一半面積，鋪上烘焙紙（參考p113）。

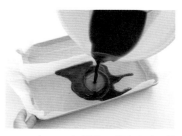

3　在BW-dk加熱至100℃左右時，倒入烤盤約厚度2mm的量。放置在平坦的地方，使其在厚度平均的狀態下凝固（約2～4分鐘）。若在報紙上製作一定會有所傾斜，要特別小心。

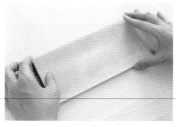

4　在肯特紙上疊一張烘焙紙，待步驟3的蠟材開始凝固、顏色變濃時，即可以兩手將蠟材從烤盤中取出，放在兩張紙上方。之後再將步驟1準備好的浮雕厚磅紙，以凹凸面向下接觸蠟材的方式往上堆疊。

5　以擀麵棍用力擀壓，在BW上刻壓出直條痕跡。擀壓的時候若從斜面開始擀，或是力道過小壓太多次，都有可能造成直線條刻劃模糊不清，要注意滾動擀麵棍時手要在其正上方，以垂直的力道平均用力擀壓。

6　條紋刻劃上去之後即可將浮雕紙取下，並切除因進行步驟5而被擠壓多出來的部分。

7　將BW刻有直線條痕的那一面向上擺放回烤盤。BW的底部要毫無間隙地填滿烤盤，平面放置。

8　將BW-w加熱熔化，加熱至約70℃時開始倒入烤盤中，將蠟材凹陷溝槽部分填滿，緩緩倒入。由於本範例作品的斷切面較為顯眼，所以在製作時要特別注意厚度是否一致。為了要讓蠟材看起來比一開始製作的藍色蠟材來得厚，故將溫度降低來使用。

9　放置1～2分鐘後將蠟材從烤盤中取出，翻面確認藍色蠟材和BW-w的條紋形狀有沒有緊密對合。之後再翻回正面，放上紙型後切除多餘的部分來統一長度。

10 在蠟材上方放上燭芯，使其兩端皆突出蠟材，筆直擺放。為了固定燭芯，需將其用力壓進BW中。燭芯與直線條花樣平行擺放。

11 讓燭芯保持在蠟燭成品的中央位置，一邊考量紙型寬幅一邊將BW對摺。對摺之後用手從上方輕輕按壓。

12 為了使蠟燭厚度均一，且讓燭芯固定，在上方以擀麵棍按壓蠟燭整體。此動作目的不是為了延展蠟燭，所以只要在蠟材正上方用力按壓即可。

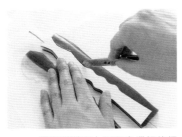

13 將紙型對齊上下突出蠟燭的燭芯，以燭芯為中央線比對，將美工刀依紙型形狀切割蠟材。把美工刀以垂直角度切入，就算是細微的線條變化也可以很順利地進行切割。

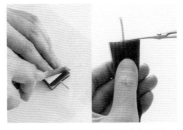

14 上下的斷切面也以燭芯為基準，垂直切齊。燭芯則以剪刀剪除。

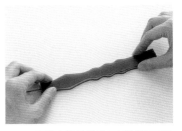

15 切除之後趁蠟材本身還帶點柔軟度時，平面放置，用食指和拇指在美工刀切割過的兩個側面同時按壓，調整形狀，將切口整理得圓滑一些。

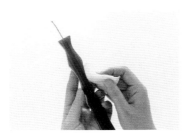

16 若斷切面尚留有切痕，可以用棉花沾石油精擦拭。

17 將蠟燭移動至平面的地方，放上紙型確認形狀呈現直條狀。水平放置20分鐘冷卻凝固後，即完成作品。

ANTIQUE-SILVER

材料

（粗估大小：寬幅25mm×高180mm　重量11.5g）

- BW……使用ANTIQUE-NAVY留下的BW材料
- 染料……ltg、sf水藍色～灰色（黑色）
- 燭芯（4×3＋2）……230mm
- 液態蠟（蠟燭裝飾用塗料）……銀色

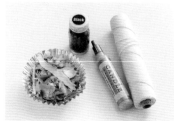
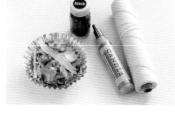

道具

（除製作ANTIQUE-NAVY時所需的道具外，另外需添增的新道具）

茶葉篩網（鋪上面紙後使用）／化妝用海綿

事前準備

- 使用ANTIQUE-NAVY所剩的材料中，主要使用白色蠟材（去除藍色蠟材，只回收使用白色），染料中稍微加入少量的黑色（參考p114、116）。
- 紙型和ANTIQUE-NAVY相同。在稍微厚一點的紙上描繪下來之後，按照紙型形狀剪下。

※ 浮雕厚磅紙若凹凸部分沒有被破壞的話也可以回收再利用。

- 作法上開始時和ANTIQUE-NAVY的步驟1～2相同。

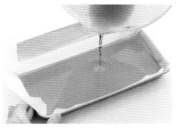

1　將BW加熱熔化，倒入烤盤中約4mm左右的厚度。在這裡如果厚度做得不夠，成品會容易傾斜，要特別注意。因為是使用重新利用的BW，所以要將BW以篩網鋪上面紙後過篩。

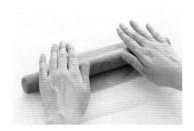

2　在肯特紙上疊一張烘焙紙，蠟材四個邊的顏色開始固定、變濃時，即可以兩手將蠟材從烤盤中取出，放在兩張紙上方。以擀麵棍平均展延。

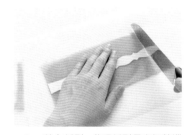

3　放上紙型，依照紙型長度切整蠟材。

4　取下紙型，放上燭芯，使其兩端皆突出蠟材，筆直擺放。為了固定燭芯，需以手指用力將其壓進BW中。

5　讓燭芯保持在蠟燭成品的中央位置，一邊考量紙型寬幅一邊將蠟材對摺。

6　將對摺的浮雕厚紙以凹凸面面向蠟材的方式，夾住於步驟5完成的蠟材。上下突出的燭芯需和浮雕的直線平行。

7　在蠟材上方以擀麵棍用力按壓，使其做出直線圖樣。和ANTIQUE-NAVY相同，擀壓的時候若從斜面開始施力，或是力道過小壓太多次，都有可能造成直線條刻劃模糊不清，要注意擀壓時要以垂直的力道平均用力按壓。

8　確認浮雕形狀都明顯地把做出來後，便可以將浮雕厚紙取出，再次將紙型放上蠟材，對好上下部分，將多餘的蠟材切除。但燭芯上不需剪除，只要用菜刀切除BW的部分即可。和ANTIQUE-NAVY的步驟13～17相同。

9　蠟材冷卻之後，拿海綿沾液態蠟，在突起的部分塗擦。塗擦時不要以海綿在蠟燭上滑動的方式，而是在上方輕拍，適度調整力道。待凝固之後即完成。

海中之花的想像
SPIRALS

難易度 ★★★★

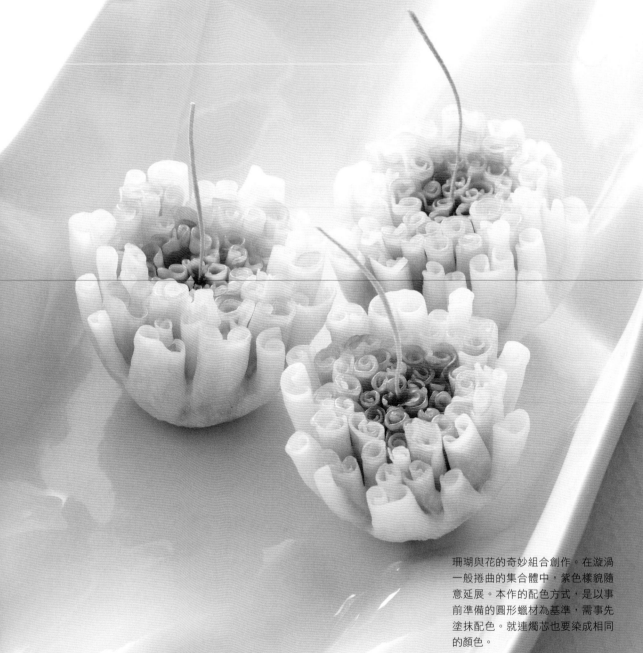

珊瑚與花的奇妙組合創作。在漩渦一般捲曲的集合體中，紫色樣貌隨意延展。本作的配色方式，是以事前準備的圓形蠟材為基準，需事先塗抹配色。就連燭芯也要染成相同的顏色。

（粗估大小：直徑60mm×高度70～88mm　重量100g左右）

● BW……依照種類和顏色，大約分成4種。參考以下事前準備，將其細分出來。

● 染料……ltg紫色（紫色、粉紅色）、p米色（黃色、咖啡色、粉紅色、黑色）

● 燭芯（3×3＋2）……130mm

※上色時先在烘焙紙上塗1～2mm厚度的蠟材來試色，確認凝固之後的顏色。

※混合蠟材時，石蠟115℉若添加太多，在常溫下也會容易變形，若已經習慣了蠟燭製作的人，可以依照石蠟所需的原重量下去計算，減少熔點115℉並增加135℉的石蠟。

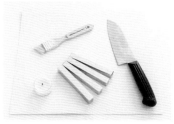

道具

平筆／文鎮4個／錐子／烘焙紙／美工刀／剪刀／直式油畫調色刀／磅秤／烤盤（195mmX135mm）／竹籤／圓形蠟燭（大火焰的）／菜刀

事前準備

● 製作導覽圖刊載於p127。將紙型影印下來。

※BW-ltg紫色（用來製作三角形的部分，一張通用。）、BW-p米色（作為基底使用）、BW-w1、2（用來追加基底蠟材時使用的無色・白色蠟材），各自依照以下方式計算。

● 三角形＝BW-ltg紫色[P115℉（32g）＋M75℃（8g）]40g《A》。

● 第一片（直徑90mm）＝BW-ltg紫色[P115℉（14g）＋M75℃（6g）]20g。

● 第二片（直徑100mm）＝BW-p米色[P115℉（24g）＋M75℃（6g）]30g，將《A》分14處添加。

● 第三片（直徑110mm）＝第二片剩下的材料加上BW-w1[P115℉（12g）＋M75℃（3g）]15g。將《A》分9處添加。

● 第四片（直徑120mm）＝第三片剩下的材料加上BW-w1[P115℉（16g）＋M75℃（4g）]20g。將《A》分7處添加。

● 第五片（直徑130mm）＝第四片剩下的材料加上BW-w2[P115℉（16g）＋M75℃（2g）＋PV（2g）]20g。將《A》分5處添加。

● 第六片（直徑140mm）＝第五片剩下的材料加上BW-w2[P115℉（24g）＋M75℃（3g）＋PV（3g）]30g。將《A》分4處添加。

※本作品經過燃燒，蠟燭容易向外側傾斜。為了強化完成時的形狀持久度和防止蠟燭因為火焰歪斜，故只在外側的第五和第六片加入PALVAX高熔點白蠟。

● 在烤盤上先鋪好烘焙紙（參考p113）。

作法

1 將配色用的BW加熱熔化，以ltg紫色著色（參考p114、116）後，將一端打了結的燭芯完成上蠟程序（參考p113）。再將剩下的BW倒入烤盤中。待邊緣顏色開始變深時，便可將蠟材從烤盤中取出，以兩手將蠟材延展至厚度約1mm左右。

2 以菜刀將蠟材切至寬幅50mm後，再切成銳角三角形。三角形的底約6～9mm左右即可。

3 在製作導覽圖上鋪上一張稍微大一點的烘焙紙，以文鎮壓住四角，像是將中間的圓型包圍起來一樣，使其平鋪在桌面上。

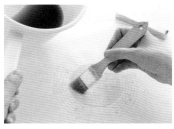

4 將步驟2中剩下來的蠟材加溫至100℃左右,以筆刷沿著直徑90mm的圓劃一圈,做出約厚度1～2mm的蠟片。若塗畫時不小心超出線外,可用調色刀沿著圓形的邊線再劃一圈,將多餘的部分切除。

5 在圓形半徑三分之二左右的位置,以調色刀劃12道切口。要是切口劃得太靠近中心點,在進行下面的步驟時會變得太容易斷裂。

6 待圓形蠟材邊緣開始凝固呈現透明感時,便可將切片部分翻起,輕輕往左右兩側拉薄。將其中一邊往中央捲起,另一邊再往上覆蓋捲起。

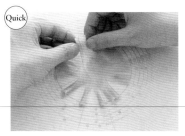

7 若冷卻凝固了話,可以利用圓形蠟燭的火焰在需要捲起的地方大範圍加溫,一邊進行作業。所有的切片部分皆要完成捲起的作業。

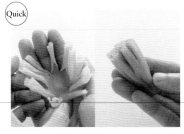

8 完成蠟片捲起作業之後,將步驟2剩下的蠟材再次加溫,塗抹在圓型的中心部分,接下來再以中央為中心,將周圍的蠟材往中間集中。由於這個部分靠近燭芯,為了使火焰能夠安定,要不留空隙地緊密集中。

9 將第二片的蠟材加熱熔化,以米色著色(參考p114、116)。加溫至100℃左右,以筆刷沾取BW,沿著直徑100mm的圓劃一圈。

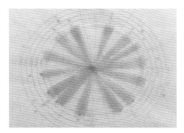

10 將步驟2中所做的三角形,放在標記數字①～⑭的框內,朝中央以放射狀擺放。一片一片,放入的時候再個別塗上一層蠟材。

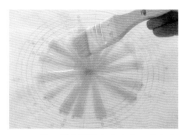

11 將14片皆擺放上去之後,在上方再次塗上一層基底用的BW,畫上一個直徑100mm的圓形,使其厚度約為1～2mm,並將三角形固定住。

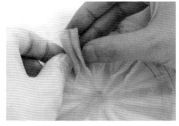

12 與步驟5相同,在圓上劃入12道刀口,並和步驟6相同,從開始凝固的地方進行捲蠟材的作業。

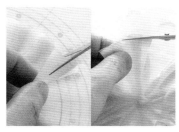

13　捲蠟材時發現有多出來的部分，或是步驟11塗擦時有塗超過的地方，可以用剪刀剪除。

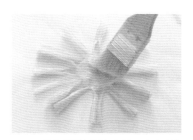

14　將全部蠟材捲完之後，在中央沒有切口的圓形處以基底用的BW塗上一圈。

Quick

15　將步驟14完成的蠟材平放於手心，在中間擺上步驟8完成的蠟材。像是要將它緊緊包住一樣，不留空隙地緊密集中。這時候，所有捲起的蠟材，要往中間方向集中。

16　從切口根部往下的部分，以筆刷沾取BW一邊塗抹使其軟化，讓蠟材在還有溫度的時候緊密貼合。

17　第三片開始，每一片都要將剩下的BW加上追加的蠟材後加熱熔化，並重複步驟9～16的程序。到第五片時，由於從外表就可以看到側面的樣子，故在塗擦側面時可以留下筆刷的痕跡，做出質感。

18　將步驟17做好的蠟燭放在烤盤上加溫，將底部整平，並將其處理至約直徑20mm左右的大小。稍微有點傾斜的樣子可以表現出花朵的生命力。

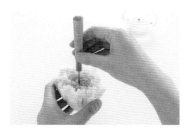

19　將錐子前端約40mm加熱，小心、仔細地在中央開洞。一邊插進加熱之後的錐子，一邊將錐子周圍因熱度而熔化的BW以面紙或棉花棒吸取清除，讓洞貫穿整個蠟燭。

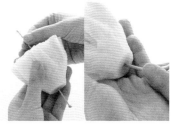

20　將燭芯從底部往上穿起。最後的打結處以竹籤壓進蠟燭中，使底部成平坦狀。

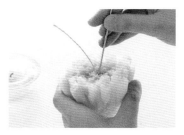

19　在燭芯根部滴入步驟1所做的BW，將洞的縫隙密封後即完成。點燈時，將燭芯剪短至7mm左右再點火燃燒。

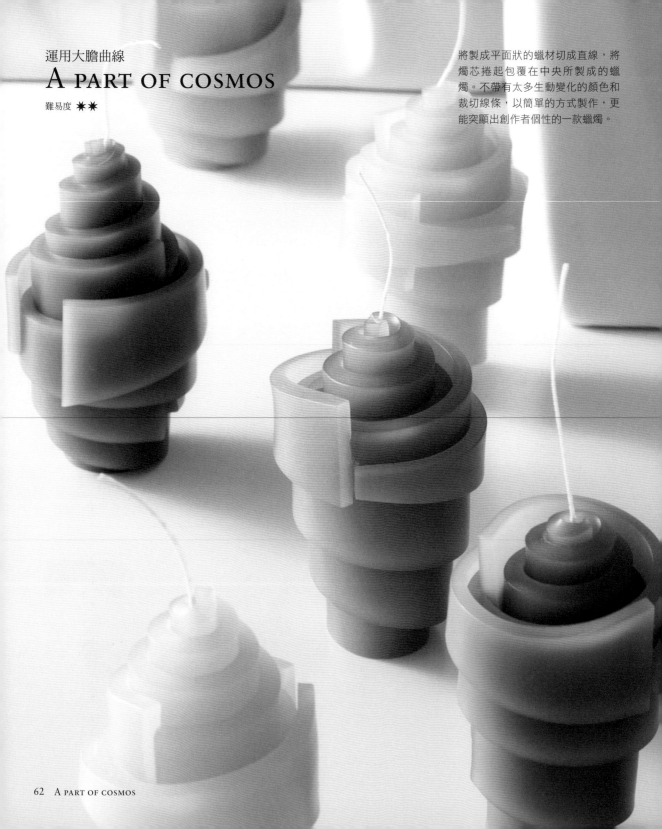

運用大膽曲線
A PART OF COSMOS

難易度 ✳✳

將製成平面狀的蠟材切成直線，將
燭芯捲起包覆在中央所製成的蠟
燭。不帶有太多生動變化的顏色和
裁切線條，以簡單的方式製作，更
能突顯出創作者個性的一款蠟燭。

【材料】

（粗估大小：直徑55mm×高度100mm　重量110-120g左右）

● BW〔P135℉（187g）＋P115℉（38g）＋M75℃（25g）〕……250g
● 染料……選擇自己喜歡的色相（染料），再加入少許的黑色。
● 燭芯（3×3＋2）……150mm

※混合蠟材時，石蠟115℉若添加太多，在常溫下也會容易變形，若已經習慣了蠟燭製作
　的人，可以依照石蠟所需的原重量下去計算，減少熔點115℉並增加135℉的石蠟。

【關於混合蠟材】

● 本作品由於製作難度低，且在短時間內就可以完成，故
　沒有特別嚴格指定各步驟處理時的溫度及混合程度。

● 本作品不適合使用硬脂酸、棕櫚蠟等黏度低的蠟材，或
　太黏稠的蜜蠟。

● 如果已經對蠟燭作業很熟悉的人，可以將P115℉減少
　個2～3%，將減少的份量用來增加P135℉的使用量。

【事前準備】

● 在烤盤上先鋪好烘焙紙（參考p113）。

【製圖】

※本製圖將作為紙型使用。請在紙張上按照指定大小製圖。
※由於此圖是按照 11 號淺型烤盤（284mm×199mm）大小繪製，請不要使用 11 號以外的大小的烤盤。
※上面將作為表面（作為蠟燭外表）使用＝將面朝下的蠟材作為裏層捲起。
※以相同捲法，從第一片和第二片寬幅較寬的開始捲起。

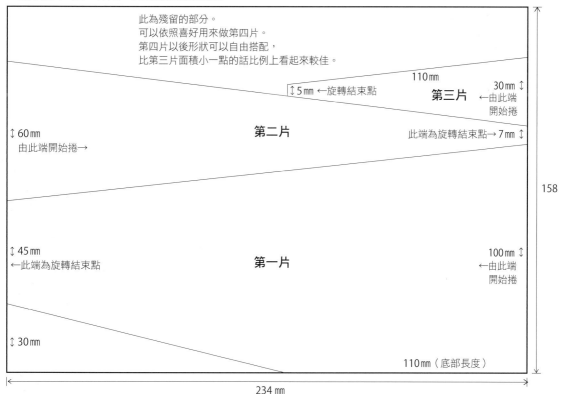

此為殘留的部分。
可以依照喜好用來做第四片。
第四片以後形狀可以自由搭配，
比第三片面積小一點的話比例上看起來較佳。

↕5mm ←旋轉結束點

110mm

30mm↕
←由此端
開始捲

第三片

↕60mm
由此端開始捲→

第二片

此端為旋轉結束點→ 7mm↕

158

↕45mm
←此端為旋轉結束點

第一片

100mm↕
←由此端
開始捲

↕30mm

110mm（底部長度）

234mm

｜道具｜

烤盤（284mm×199mm）／擀麵棍（直徑30mm×長300mm）／圓形蠟燭／烘焙
紙／直式油畫調色刀兩種（用來裁切的粗刃和滴蠟油的細刃）／菜刀／茶葉篩網
（鋪上面紙後使用）／300mm直尺

｜設計的重點｜

● 本作品的基本設計為：將蠟燭重心擺在上方，下半部則
較為細長。重心的位置從捲第二片蠟材的位置來決定。
基本的作法上，會將第二片稍微在偏上方一點的位置開
始捲起，但也可以選擇從低一點的位置捲，將重心擺在
中央的位置，也可以讓蠟燭直立時穩定站立。

● 從上方看，蠟燭若可以呈現以燭芯為中心點，蠟片圓形
環繞著的狀態的話，就不用擔心蠟燭重心不穩。

● 基本上捲完第三片時就算完成作品，但想要將剩下的蠟
材做第四片添加上去也可以。這時，第四片的大小需控
制在第三片的三分之一到五分之三之間來裁切製作。

｜作法｜

1 參照製圖，在A4紙上製成紙型，
並依指示線剪下各片紙型。

2 加熱熔化BW，並將燭芯上蠟完
成（參考p113）、完成蠟材上色
（參考p114、116）。待BW熔化
之後，將其倒入事前已鋪上烘焙
紙的烤盤，倒入厚度約5～6mm
的份量。

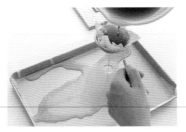

3 若BW中掉入灰塵等物時，可以
使用篩網一邊過篩一邊將蠟材倒
入烤盤。需要使用篩網的話，蠟
材溫度要在110℃時較佳。若為
超過115℃的高溫時，烘焙紙容
易縮水變形、烤盤也有可能因熱
度而歪斜，要特別注意。

4 四個角落開始變色（顏色變暗變
深）、凝固時，便可從烤盤中取出。

5 將蠟材整體以擀麵棍擀壓，使其
平坦延展。凝固後將上方作為
表面、接觸過烤盤的那一方為裏
面。在使用擀麵棍前需先確認其
表面是否乾淨。

6 一邊思考、決定擺放的位置，一
邊放上紙型以調色刀裁切蠟材。
斷面需和表面呈90度切口，調色
刀要保持垂直狀態進行裁切。

7　繼續將第二片及第三片蠟材裁切完成。

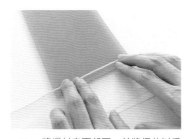

8　將蠟材表面朝下，並將燭芯以手指壓入蠟材離捲起處（長100m的那一邊）5mm的地方，燭芯需成筆直且與蠟材邊線平行的狀態。由於是將蠟材表面朝下的方式開始捲，進行時要在平坦的平面上進行。

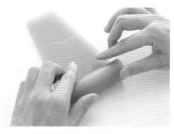

9　以燭芯為軸開始捲起。

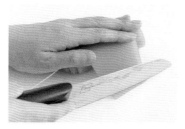

10　旋轉完時，蠟材結束處的斷面需要和燭芯成平行狀，若結束處角度不對，可用菜刀在結束處的邊緣裁切調整角度。第二片和第三片也用同樣的方式處理。

11　在第一片結束處、從低點往上10mm的地方，和第二片起始邊（60mm的那一邊）對齊之後開始旋轉。起始和終點稍微偏個10mm開始捲也可以。

12　將第三片的起始點（30mm的那一邊）和第二片的終點對齊後開始捲第三片。依照開始捲的起始點位置變化，就可以讓整體蠟燭的樣貌不同。基本的造型到此即完成。視喜好也可以利用步驟7中剩下的蠟材製作第四片再往上捲一層。

13　為了將捲起來的各片蠟材相互固定，可以使用調色刀沾取BW，以圓形蠟燭加熱熔化，在高溫的狀態（會冒煙的程度）下，從下方（燭芯向下的狀態）較不顯眼的那一面滴入BW至各片的縫隙間。

14　燭芯的根部也用同樣的BW，放在調色刀上加熱熔化之後，讓燭芯筆直站立的狀態下滴入蠟材固定。

15　將烤盤放在熱源上，拿蠟燭在其上方加溫，將底部處理平坦後即完成。蠟燭本體稍微有點傾斜（5度以內），可以表現出稍微生動的表情變化。

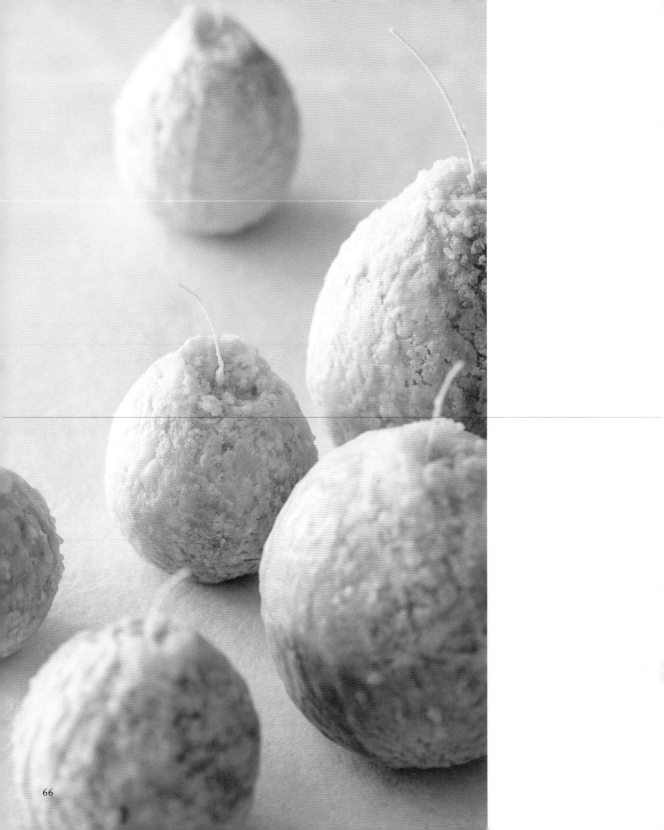

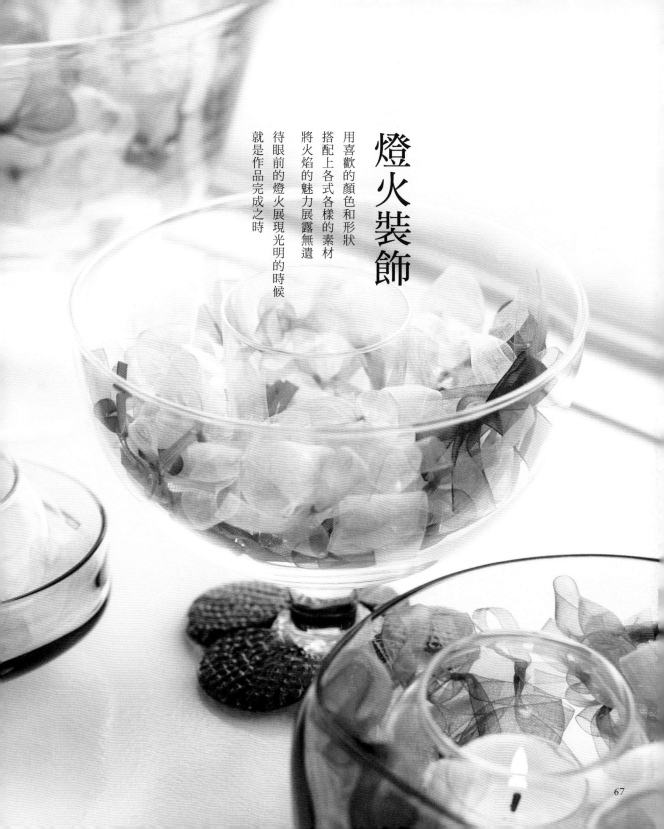

燈火裝飾

用喜歡的顏色和形狀
搭配上各式各樣的素材
將火焰的魅力展露無遺
待眼前的燈火展現光明的時候
就是作品完成之時

關於燭台與燭台裝飾的製作

在本書的燭台與燭台裝飾中，主角便是火焰本身。在選用素材上所追求的是其材料與火焰的一體感，點燈時才是作品的完成時刻，以此為目標，一邊想像著點燈時的樣子，一邊進行創作。

{ 燭台裝飾製作的基本要點 }

● 將素材的表現和動作（靜與動）的變化降到最低，讓火焰的生命力得以突顯出來。

● 透明素材可以表現出後方材料的深度，和其他素材交錯時可以產生出新的色彩。但若只有使用透明素材又會顯得太過於沒有存在感，所以會交錯使用透明與不透明素材來製成燭台裝飾。

● 小型作品，細膩的作品，不規則、不對稱的作品等，全部都是有一個整體中心的物品（輪廓＝設計）。所謂的中心線不只有垂直線才算。要不斷地感受整體感和中心線的平衡來進行作業，要是怠惰了這份感覺，會造成整體歪斜、中心點不明、沒有達到平衡等，不用說要講求「美」或「表現個性」，連基礎的造型平衡都會發生問題。

● 和單一視線的平面作品不同，燭台與燭台裝飾的製作，就算是高度不高的作品，也是一種立體造型。在以火焰為中心的正上方、斜邊、正側面等，所看起來的設計、正背面的深度和高低差等，都需要從多方角度去審視來表面出立體感。

● 為了不影響火焰的表現，素材上會選用橘色以外的顏色。

● 除了物理上的位置關係，僅用色彩也可以表現出前後的距離感。明度越高（白色量較多）看起來越近，反之（黑色量較多）則看起來較深遠。將這件事記在心頭，透過配色不僅可以在空間上做出一個範圍，細節上也可以有豐富的表現，提高作品的完成度（參考p117）。

{ 保存方法 }

● 若使用了容易吸收濕氣的素材來製作（如木棉製的材料、乾燥花、紙類），可以拿一個比作品要大一點，且密閉性高的容器或塑膠袋裝，並在裡面鋪上矽膠乾燥劑，使作品不受濕氣和黴菌破壞。

● 於外層再套上一層黑色紙袋或厚磅紙，可以隔離紫外線，藉以保護作品顏色，防止褪色。在外頭清楚寫上保存日期，並放在容易取出・收藏的地方，定期確認矽膠乾燥劑的顏色。

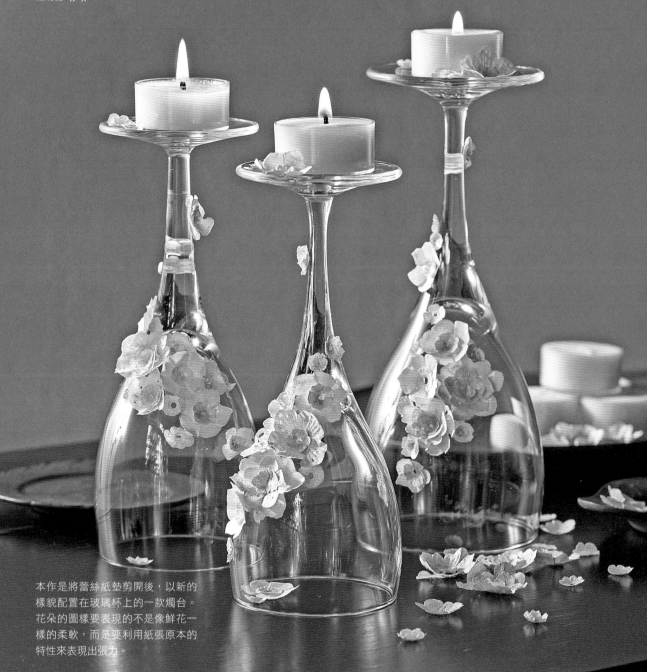

穿上一身花之禮服
LADYLIKE STAND

難易度 ✳✳

本作是將蕾絲紙墊剪開後，以新的
樣貌配置在玻璃杯上的一款燭台。
花朵的圖樣要表現的不是像鮮花一
樣的柔軟，而是要利用紙張原本的
特性來表現出張力。

- 蕾絲紙墊……各種
- 壓克力顏料……銀色、金色、珠光白、白色
- 玻璃杯……1個
- 圓形蠟燭……1個

※蕾絲紙墊若可以準備同一款花樣但大小不一的紙墊，較容易重疊，做出立體感。

玻璃杯的安全選用方法

本作品中會將玻璃杯上下顛倒使用。依照形狀及材質不同，有一些製品容易翻倒，故挑選時請注意以下事項。

- 上下顛倒擺放時不會搖擺晃動。
- 杯子高度在杯口直徑（將作為底面直徑）的2.5倍以下。
- 將作為高台的地方為寬而平坦的面。
- 表面沒有凹凸造型。
- 避免使用太過纖長的香檳杯、重量過輕的壓克力或塑膠材質。

道具

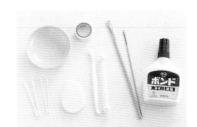

花邊剪刀／平筆／竹籤／棉花棒（細、中粗兩種）／木工專用接著劑／白色小盤／鑷子／烘焙紙（作為烤盤使用）／甜點用細工棒（圓形、直徑5mm〜10mm左右）／化妝海綿／紙膠帶

上色及塗色方法

- 紙墊吸水之後容易破裂，上色時不要加過多的水在壓克力顏料裡。
- 提高顏料的濃度，塗擦時讓筆刷橫躺，在紙面上留下筆刷痕跡，可以增加一些不同的表現
- 中心部分使用後退色（暗色‧冷色系），而花瓣外側則使用前進色（亮色‧暖色系），多塗上一些顏料，加強立體感。
- 色彩的色調以p、lt、sf、ltg等色為主（參考p115），上色時在顏色交會處，以漸層方式表現，使顏色融合。

演出方法

完成的作品不是只有擺著好看，還可以將做好的花呈現散落的樣子，杯腳以外的空間也是展演的舞台。另外，還可以利用透明玻璃杯的特性，在杯子後方也擺上散落的花朵。

※將圓形蠟燭底部黏上雙面膠，牢牢固定在高台之後再行點火。

1　用剪刀仔細地將蕾絲紙墊上的花樣剪下,如果是較大張的蕾絲紙墊,可以先粗略剪下花樣之後再進行修邊。先準備好各式各樣大小的花樣。

2　在花瓣上進行著色。將壓克力顏料取出少許放置於小盤上,用筆刷快速地在花瓣上刷上一層珠光白。

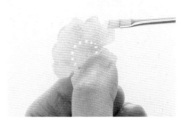

3　混合金色、珠光白和銀色顏料,由中心向外塗擦。再由邊緣往中心,以白色塗擦,增加邊緣亮點。

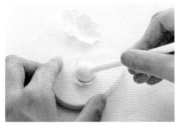

4　表面朝上放在海綿上,以前端為圓球狀的細工棒用力按壓,使紙片中間成凹陷狀。

5　較小的紙片可在手掌上進行作業,讓邊緣站立起來。將各種大小及圖案的花樣做出立體加工。

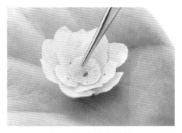

6　將步驟5完成的花瓣以2～4片的量相疊製成立體花型。中央沾上一些接著劑,使花瓣相疊相黏。依照想要貼在玻璃杯上的面積製成花朵數量。黏不完的花瓣也先保留下來。

7　將視角固定一個方向,以大面積為中心,將需要黏上花朵的位置用紙膠帶做出記號。使花朵像轉完玻璃杯一圈後抵達上方圓形蠟燭的感覺。

8　用接著劑將花朵配置上去。一開始先配置好主要的花朵,再追加黏上其他周圍的花。用竹籤沾取接著劑黏上玻璃杯,多餘的部分則用棉花棒拭去。

9　運用玻璃的質感,花朵不需要貼滿整體,只要完成花團緊密和稍有間隙等點綴就得以完成。

組合了兩種種類的乾燥花和玻璃紗
的裝飾燭台。讓燭台與火焰的高度
同高,使火光與素材交織,讓觀者
在跨越作品看到火光時,也能被火
光所傾迷。

材料

- 乾燥花……不同大小的2種（蠟菊、千日紅）
- 玻璃紗緞帶……2m
- 耐熱容器……80ml（直徑70mm×高45mm×底部直徑50mm）1個
- 石粉黏土……200g
- 壓克力顏料……珠光系、白色、與乾燥花同色系的顏色

※花朵使用相近色，花瓣也準備類似的兩種乾燥花。
※緞帶選擇玻璃紗等，較薄又帶有透明感的材質。

道具

60號砂紙（偏粗）、120號砂紙（一般粗度）、240號砂紙（偏細）／木工專用接著劑（或熱熔槍）／吹風機／竹籤／剪刀／小盤子／平筆／鑷子
※吹風機用來凝固木工專用接著劑，以固定乾燥花。

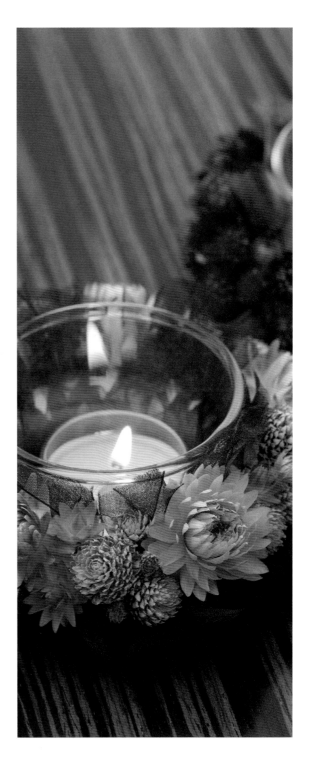

1　將黏土延展成圓棒狀，圈起容器之後將兩端結合固定。黏土乾了之後會縮水，做出來的圓圈直徑約15～20mm，待黏土乾了之後，還要空出裝飾物與容器的距離約5mm，黏土圈可以做得比容器直徑大兩圈左右。

2　待黏土固定之後，以砂紙修整整體形狀。從顆粒較粗的開始使用到一般粗度、細小顆粒的砂紙，使黏土表面變得光滑。放置在平面上，確認是否會搖晃不穩。

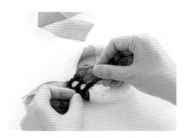

3　在圓圈上用緞帶打死結（打兩次結）牢牢綁住。一個緞帶結使用200mm，一整圈使用約20～23個緞帶結，分段剪開後綁上。打結時將結盡可能拉小，每段緞帶結的間隔約5mm。一個一個綁在圓圈上。

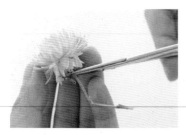

4　將乾燥花以外的部位剪去。準備各式各樣從小的花苞到最大35mm的花朵。乾燥花的花瓣容易折損，使用時要注意力道。

5　將步驟4準備的花朵分成五堆，一堆裡面放入各種大小的花，使其有所變化。小的花朵不足時，可以撥去大朵花的花瓣來充用。

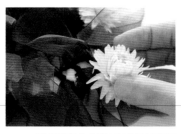

6　用接著劑在步驟3完成的圓圈周圍黏上花朵。由正上方確認整體輪廓，將裝飾物分五處分配，花朵負責在各範圍之內遮住緞帶打結的地方黏上圓圈。

7　從大朵的花開始黏起。不要使花朵面朝下。將容器放在圓圈內，為了不讓周圍塌陷，用鑷子在圓圈與容器間塞進小的花朵。稍微裂開的花也可以用其他沒有裂開的角度朝外，黏上圓圈。緞帶不夠的時候可以另外增加上去。

8　將緞帶剪短。將緞帶尾端朝不同角度及方向斜斜剪去，使其和圓形花朵產生對比。為了不讓緞帶引火燃燒，長度不可以超出燭台高度。下半部也要修整得可以看得到圓圈的形狀。

9　在花瓣上塗上亮點。調和比例一半的珠光白和與花色相似的顏料，薄薄地塗在會照到亮光的花瓣上或想要特別加以強調的地方即完成。

線與緞帶交織
DANCING YARN

難易度 ✳✳

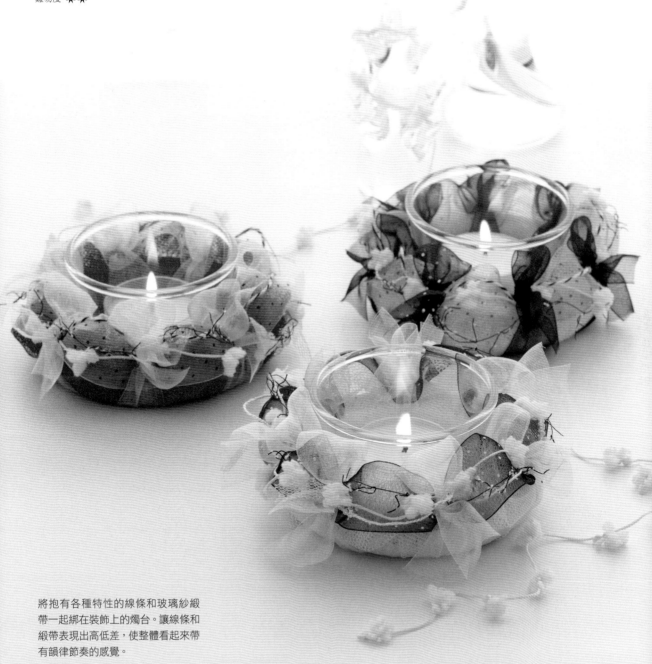

將抱有各種特性的線條和玻璃紗緞
帶一起綁在裝飾上的燭台。讓線條和
緞帶表現出高低差，使整體看起來帶
有韻律節奏的感覺。

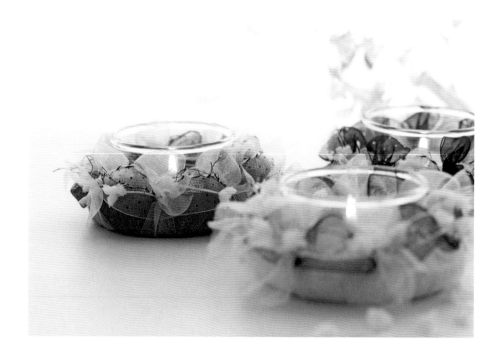

材料

- 薄紗……30丹尼（800×100mm、400×100mm）
- 花式紗線3種（增添風采）……各500mm
- 玻璃紗緞帶2〜3種（寬幅25mm左右）……共2m
- 縫線（和薄紗同色系）……200mm
- 耐熱容器……80ml（直徑70mm×高45mm×底部直徑50mm）1個
- 石粉黏土……200g

※各材料的份量有稍微多一些。
※黏土可依照NOBLE的作法（參考p74，步驟1〜2）做一個相同的圓圈。

道具

60號砂紙（偏粗）、120號砂紙（一般粗度）、240號砂紙（偏細）／剪刀

1　拿薄紗（800×100mm）像是要將基底隱藏起來一樣，以10mm的間隔將黏土做的圓圈包覆住。由於是第一層的材料，如果可以緊緊包住基底的話有利於接下來要著裝的素材，得以固定的較牢。

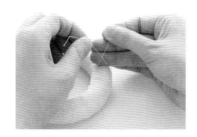

2　捲完之後的結束點以縫線環繞三圈後緊緊打結固定。為了之後不會鬆散掉，在這裡要緊緊綁牢。

3　在緞帶上平行疊上3種種類的線。不要讓線條交錯重疊。

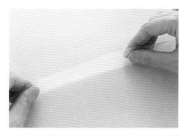

4　將薄紗（400×100mm）分為三等分折起。

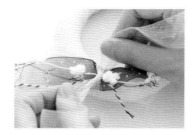

5　將步驟3的緞帶重疊在步驟4薄紗的上方，一併拉起至與圓圈成45度角的外側位置。在緞帶和線條組合的40mm處，用另一條緞帶從底下穿過後將圓圈與其組合一起以單耳蝴蝶結綁住。

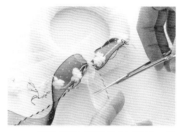

6　調整好單耳蝴蝶結的形狀後，將打結處拉到最小。將綁在圓圈上的緞帶一端留長後剪斷，最後視整體狀況再做調整。

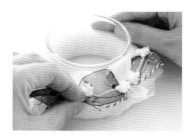

7　將容器放在圓圈內，將圓圈高度對齊容器高度（不可超出容器高度），將緞帶打結的地方全調整在與圓圈呈45度角的外側位置。

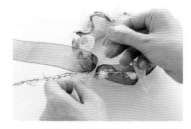

8　沿著緞帶和線條組合，取出間隔後用緞帶打結捆綁。在各結之間稍微讓緞帶和線條組合多一些蓬鬆感，表現出立體的感覺。

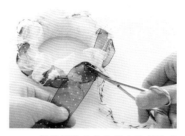

9　通過緞帶和線條組合的起始處再多繞10～20mm後，以緞帶固定，將剩下的長度剪斷。最後再將容器放入圓圈中，調整步驟6時留下的緞帶長度，確認整體材料有沒有高過容器後即完成。

白色圓珠的燭台
Summer Morning
難易度 ✳✳

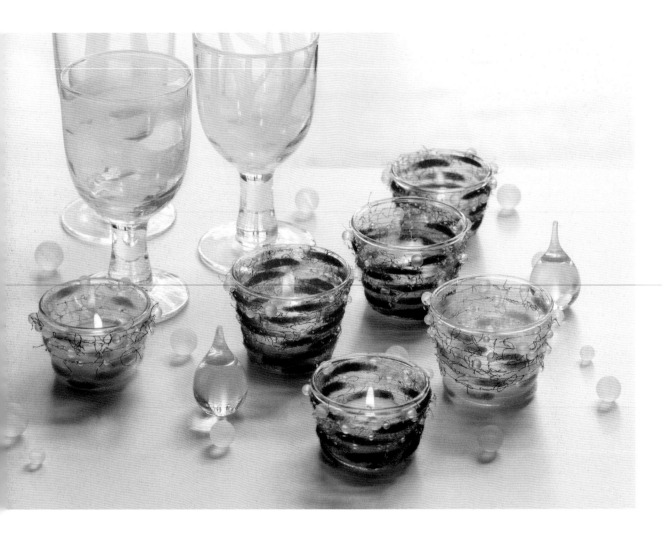

黑色圓珠的燭台
AUTUMN SUNDOWN

難易度 ✳✳

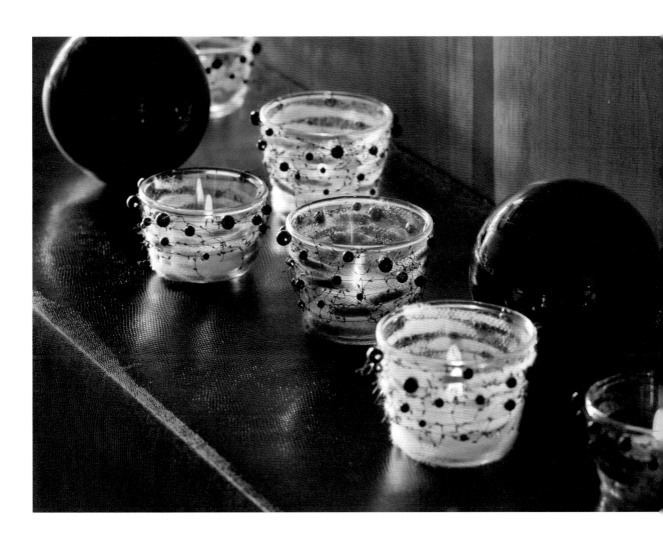

以柔軟的絲線穿過各種大小不同的
堅硬圓珠，黏在玻璃容器上，表現出
特殊的光影。只要改變圓珠和線條的
配色，就可以改變燭台整體的樣貌。

Summer Morning

材料

● 霧面圓形白珠……直徑2mm 6個、直徑4mm 8個、直徑6mm 8～10個、
　　　　　　　　　直徑8mm 4～5個
● 耐熱容器……100ml（直徑75mm×高58mm）1個
● 細線……130cm
● 粗毛線……180cm

※作為燭台的耐熱玻璃容器若杯口過窄，會因為燃燒所產生的二氧化碳無法消散而導致火焰熄
　滅，也有可能過度囤積熱能導致玻璃破裂，所以盡可能選擇寬口的容器來使用。

圓珠素材的選用方法

● 不要使用圓角珠，需選用圓形且不會反射光的串珠材料。
● 圓珠的存在感如以下順序增強：透明＜半透明＜不透明。選用透明度較高的串
　珠，數量就需多準備一些。

道具

竹籤／剪刀／木工專用接著劑／棉花棒／鑷子／文鎮／鋁箔紙杯（接著劑用）／
夾子

製作時注意

● 整體的比重分配，下方為毛線，上方以圓珠為多。
● 接著劑不要黏在線或毛線與圓珠上，需直接黏在耐熱容器上。
● 使用接著劑時以竹籤取沾少量塗在黏貼面上。

Autumn Sundown

作法和Summer Morning相同。

材料

● 黑色圓珠……直徑3mm 6個、直徑4mm 8個、直徑6mm 8個、直徑8mm 4～5個
● 耐熱容器……100ml（直徑75mm×高58mm）1個
● 細線……130cm
● 粗毛線……180cm

※作為燭台的耐熱玻璃容器若杯口過窄，會因為燃燒所產生的二氧化碳無法消散而導致火焰熄
　滅，也有可能過度囤積熱能導致玻璃破裂，所以盡可能選擇寬口的容器來使用。

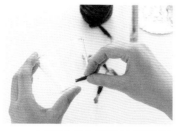

1　在耐熱容器的側面下方開始黏貼毛線。用竹籤沾取少量接著劑塗抹於容器上,再取毛線往上面貼。

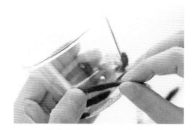

2　越往上方貼去,毛線之間的間隔便可取得越寬。一圈大約用接著劑固定四處即可。

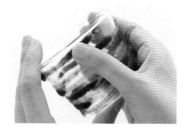

3　環繞到上方結束後,將最後一端黏貼固定。

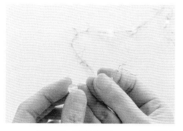

4　將細線一邊先留下100mm後,開始串珠。從小的圓珠開始串,再慢慢使用較大的圓珠。有時也可以突然穿插不同大小的圓珠。如果是使用不透明的黑色圓珠,搭配大顆圓珠時的間距要縮短一些。

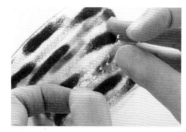

5　將步驟4的串珠從底部算起15mm的位置,在步驟3完成的杯上開始旋轉(相當於毛線第三圈和第四圈中間的位置)。塗抹接著劑於容器上,僅用來黏貼固定圓珠,線的部分不需要用接著劑來固定。

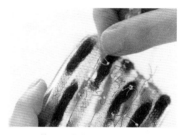

6　第一圈黏上最小的圓珠,約三個左右的數量。越往上黏數量越多,圓珠的大小也越大。

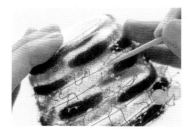

7　以竹籤沾取接著劑,穿過第一個圓珠和最後一個圓珠的孔洞,來固定線頭,使線頭不會滑出圓珠外。

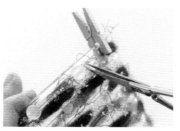

8　在接著劑凝固之前,以夾子固定絲線。最後再剪掉第一個和最後一個圓珠外的絲線即完成。

滿是緞帶
ENSEMBLE

難易度 ✳

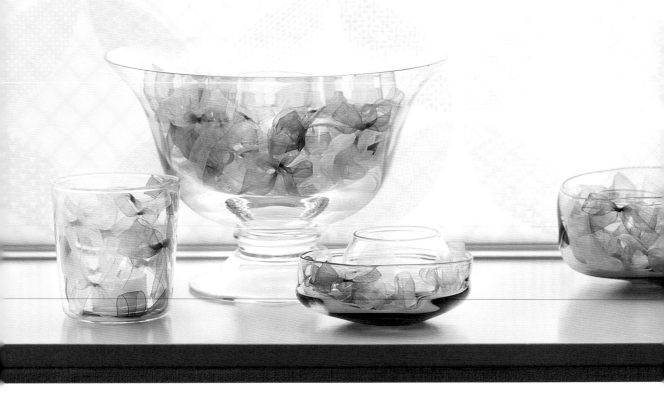

作法

1 將準備好的緞帶打結。將緞帶以手指指腹緊緊打結,並將左右的環結調整成立體弧狀,兩端長度依喜好調整剪裁。稍微剪短一些較有利於塞進燭台。長度較短的緞帶可以使用單片蝴蝶結,利用到最後一公釐。

2 準備各種大小及方向的蝴蝶結,需要的量依準備的容器大小調整。將準備好的蝴蝶結混在一起,在色彩和明暗比例上做出變化。

3 先將耐熱容器放入之後,再把蝴蝶結往裡填滿。將蝴蝶結放入時,高度要比容器低,不統一呈水平擺放,一邊做出高低起伏一邊放入。

將沈睡在家裡的花盆和緞帶搭配上
耐熱容器而成的蠟燭燭台。藉由緞帶
各種各樣的大小組合，來表現色彩重
疊的樂趣。

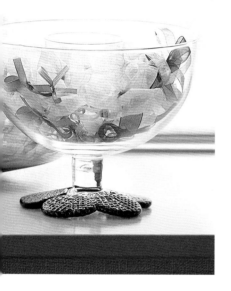

4　使用較小容器而造成縫隙空間不
　　夠時，可以先將蝴蝶結鋪在底部
　　之後，再將耐熱玻璃放入。之後
　　再以竹籤或鑷子將蝴蝶結塞入。

材料

- 寬幅3mm～25mm的緞帶（選用同色系不同素材）……和容器的搭配要符合以
　下條件。
- 耐熱玻璃容器（內裝用）……配合外裝容器、依自己喜好的數量。
- 花盆（外裝用）……1個

道具

鑷子／竹籤／手工藝專用剪刀

選用容器的重點

放在內部的耐熱玻璃容器，比外裝的容器高度高一些較為安全。若高度較低，放
入緞帶時一定要放得比耐熱容器要來得低才行。另外，選用容器時，外側與內側
容器間隔至少要有10mm以上。

選用緞帶的重點

- 使用整體7～9成展現透明感的玻璃紗緞帶。活用緞帶的韌性做出帶有立體感的
　蝴蝶結。
- 另外準備不透明的細緞帶，加強蝴蝶結的線條。
- 準備各種不同透明度（由亮至暗）的緞帶。將蝴蝶結混在一起時，明度差可以
　表現出立體感，使容器內部空間表現出深度（參考p117）。
- 粗的緞帶會造成較疏遠的空間感，雖然還是有其存在的必要性，但越粗越不容
　易打成結，也不好塞進容器中，再粗也不要超過25mm。

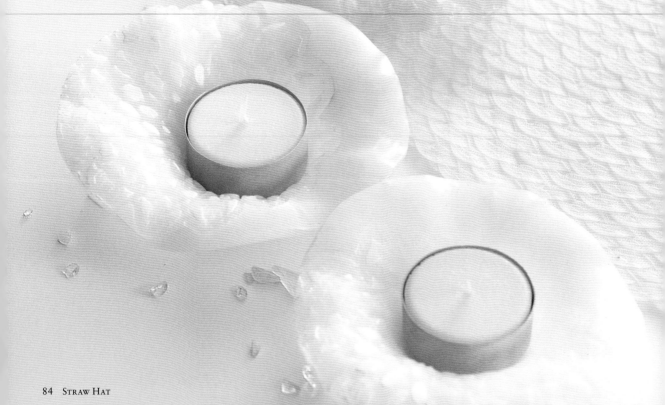

仿蕾絲的蠟製燭台
STRAW HAT

難易度 ✳

偏離火焰主角中心位置的非對稱型
燭台。要讓蕾絲圖樣好好呈現出來，
形狀、設計如何定型便成為主要重
點。點燈後可以發揮珠光色的效果。

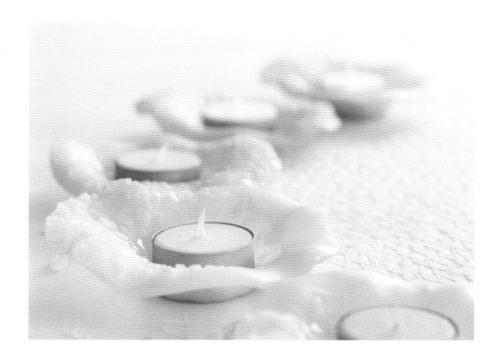

材料

（粗估大小：寬度110mm×95mm×高度25mm　重量18g）

● BW〔P115°F（60g）＋M75°C（30g）＋PV（10g）〕……100g
● 壓克力顏料……珠光白、銅色、金色
● 圓形蠟燭……1個

※已經習慣蠟燭製作的人，可以提高石蠟2%～5%的量，增加燭台耐用度。

道具

圓形蕾絲桌墊（圓形：直徑100mm×1張、150mm×1張）／擀麵棍／烤盤
（195mm×135mm）／美工刀／菜刀／乒乓球（直徑40mm）／圓形蠟燭（大火焰
的）／切割墊（可用桌墊代替）／甜點用細工棒（圓形‧直徑16mm～20mm）／
化妝海綿／棉花棒／烘焙紙／肯特紙／封箱膠帶／廚房紙巾

事前準備

● 此款紙型刊載於p133。複寫後，按照紙型形狀剪下。
● 在烤盤上先鋪好烘焙紙（參考p113）。

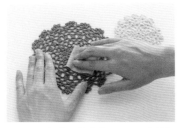

1　用封箱膠帶將蕾絲正反面上的灰塵清除。

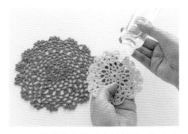

2　將蕾絲整體塗上沙拉油。如有多餘的油，可用廚房紙巾吸取去除。

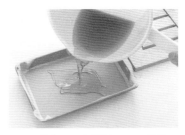

3　熔化BW，加熱至90～100℃時，即可將其倒入事前準備好、已鋪上烘焙紙的烤盤，倒入蠟材厚度約3～4mm，成水平狀態凝固。若倒入的厚度在2mm以下，有可能在印上蕾絲圖樣時會破洞，要特別注意。

4　待蠟材整體溫度稍降，邊緣開始凝固時，即可將BW從烤盤上取下，放在肯特紙及烘焙紙重疊的紙上。如果材料中有加入PALVAX高熔點白蠟的話，太早取出會造成蠟材破裂，要小心注意。

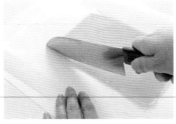

5　以菜刀切除蠟材上下邊，確認切面的厚度。

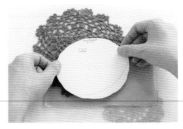

6　將厚度較厚的部分作為中心，疊上蕾絲。大張的蕾絲疊在BW的左上方，小張的蕾絲則在右下方。一邊和紙型對照確認位置，一邊注意不要讓兩張蕾絲重疊。

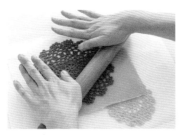

7　從中央向外滾動擀麵棍，將蕾絲的造型壓刻在蠟材上。若重複太多次，或是從斜面開始擀都有可能造成圖案刻劃模糊不清，所以要注意滾動擀麵棍時手要在其上方，並穩穩壓個1～2次，使蕾絲圖樣清楚刻劃在蠟材上。

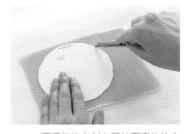

8　兩手從沒有刻上蕾絲圖案的地方將蠟材拿起，移動到切割墊上。將紙型放在蠟材上，邊緣對齊蠟材上刻有蕾絲花邊的輪廓，以美工刀取下。

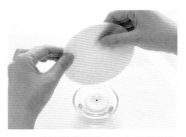

9　將圓形蠟燭點火，加溫取下的BW切面，使蠟材切口較為圓滑。

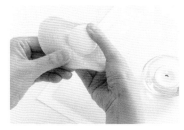

10 將BW放在手心上，取乒乓球放於上方稍微偏離中央一點的位置，將蠟材像是要包覆乒乓球一樣，在邊緣做出喇叭狀。適當地控制乒乓球翻轉的範圍，並將邊緣往外側掀開。

11 將球取下，用手指在底部輕壓出擺放圓形蠟燭需要的面積。

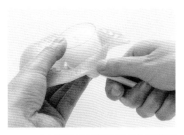

12 在壓出來的平面部分放入圓形蠟燭台，將BW做出杯子的形狀。外側部分取細工棒稍微做出圓弧狀。用圓形蠟燭一邊加溫一邊調整喇叭狀的部分，使其在放置時不會碰觸到桌面等，呈現稍微向上延展的狀態。

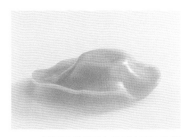

13 將圓形蠟燭燭台放置在裏面的狀態下翻面擺放15～20分鐘左右，使其凝固（放進冷藏的話約5分鐘即可凝固）。

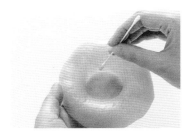

14 若不小心蠟材破了洞或變得太薄，可以加熱熔化同樣的BW，拿棉花棒沾取後用手指轉動棉花棒，從表面底部開始塗擦修補。

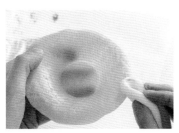

15 將烘焙紙當作烤盤來用，拿海綿沾壓克力顏料，在花紋的凸起處上色。

16 在圓形蠟燭的外殼側面上也用壓克力塗擦，去除原本外殼質地的紋路。最後和燭台一樣，用珠光白和金色做出色彩亮點之後即完成。

┌─ 塗擦時的重點 ─┐

● 蠟材的表面呈光滑狀，用筆刷塗擦的話，顏料不會像在紙上一樣被固定下來，有可能會流動而弄髒蠟材。所以要使用海綿輕拍的方式來上色。

● 壓克力顏料中不要加水。

● 一開始可以用擦的方式薄薄塗上一層，稍微做出一點珠光的質感，慢慢一層一層加上去。

● 總共使用3種顏色，一開始先將三種顏色混合之後塗擦，再以個別單色層層追加上去。

● 塗擦過多時，馬上用海綿尚未使用的地方修正。

● 如果沒辦法成功擦掉，可以用石油精。石油精可以融化石油，若不斷用來擦除修正的話，燭台浮雕的部分有可能會塌陷，要特別小心。

带點春天氣息，令人喜愛
FESTIVAL

難易度 ✳✳

在大大敞開口的白色燭台上，撒上了
帶有春天氣息的糖果色裝飾。像是融
雪後盛開的花一般的配色，一點燈，
便會變化、呈現柔和的顏色。

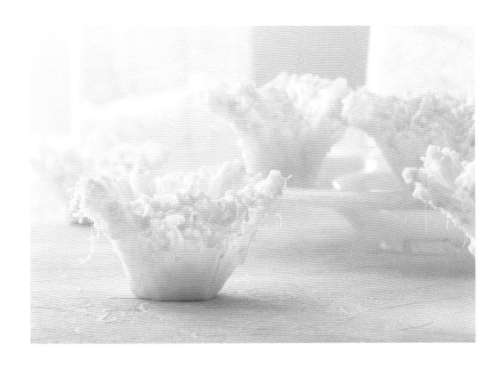

材料

（粗估大小：高度65mm×上方直徑120mm×底部直徑45mm　重量85g）

● BW（基底用・白色／裝飾用・It黃色、It綠色、It水藍色、It粉紅色）
　〔PV（85g）＋M75℃（10g）＋P135℉（5g）〕……各100g

● 染料……黃色、綠色、水藍色、粉紅色

※各色裝飾用的BW，取熔鍋深度約15〜20mm的量即可。

道具

圓球（直徑40〜45mm＝比底部直徑要小一點的大小）／乒乓球（直徑40mm）／紙杯（底部直徑43mm容量100ml）／烘焙紙（300mm×300mm左右）／吹風機／布丁杯（粗估大小　內部尺寸：直徑72mm×高度4cm　底部外圍尺寸：直徑53mm）／U型雕刻刀／剪刀／調理長筷

1　將烘焙紙從中心線的地方對摺後再對摺。之後再對摺2次，做出一個細長形的三角形。

2　從中心點約80mm的地方以剪刀剪開。從中心算80mm剪開，完成品的高度約為60～65mm，若算90mm剪開，完成品的高度約為70～75mm，若算100mm則為80～85mm。

3　將2展開，在中央放入乒乓球，周圍做出細長百褶將球包覆住。

4　取出步驟3裡的球，將烘焙紙包覆顛倒擺放的紙杯，將烘焙紙做出紙杯底部形狀。烘焙紙的中心點一定要和紙杯的中心點重疊。

5　取下紙杯，以手撐著由下往上20mm的位置，擴大邊緣。

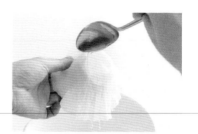

6　重複步驟5的動作，再次將烘焙紙蓋上紙杯。加熱熔化BW，大約至78℃左右時，拿湯匙從烘焙紙底部分三次將BW（基底用）往整體淋上。第一次往百褶處淋，使各處皆呈現有3mm的厚度。

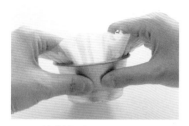

7　趁蠟材還有可塑性的時候將裡面的紙杯取下，延展邊緣。之後再次將紙杯放入，進行第二次上蠟，再取下紙杯，換放入布丁杯，調整形狀。

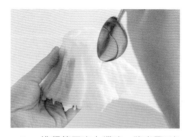

8　進行第三次上蠟時，將步驟7完成的蠟材斜斜拿在加熱熔鍋的上方，淋上BW來修正破裂以及太薄需要加強厚度的地方。最後再將剩下的BW從外側上方淋下，做出線條造型。

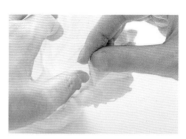

9　加工完成之後趁蠟材還有可塑性時，將內側的烘焙紙取下。等蠟材冷掉就不好取下，容易沾黏、清除的不完整或造成蠟材破損。

10　如果太薄或出現小洞，可以用步驟8中剩下的BW在加溫後做補強。如果是補小洞的話，可以加溫至50℃左右的低溫，用調色刀從內側塗擦，將洞封住。

11　將步驟10中的BW再加熱，以低溫（60℃左右）分兩次倒入燭台底部增加厚度。燭台高度低的時候倒入較少的量（約10mm），若底部不夠安定、有傾斜的狀況，則倒入多一些（約15～20mm）。

12　凝固之後便放入圓形蠟燭，若太狹窄放不進去的話，可以用雕刻刀稍微削去一些內部突出的部分，讓圓形蠟燭比較容易拿取或放入。

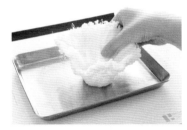

13　準備新的BW（配色用），染上四色（lt黃色、lt綠色、lt水藍色、lt粉紅色）（參照p114、116）。以外側和外側上方為重點部分，每個顏色分開加熱製作，並以步驟8相同的技巧，用長筷淋上蠟材，在其邊緣線上加工（參考配色裝飾的方法）。

14　將烤盤放在熱源上低溫加熱，將步驟13的燭台底部放在放在烤盤上約10秒鐘，使底部平坦。暫時先關掉熱源，將燭台放在鋪有烘焙紙的平面上，確認底部是否平整後即完成。

〔配色裝飾的著裝方法〕

● 上蠟時溫度控制在60℃～51℃，在這溫度範圍內完成步驟。在這個溫度內蠟材是最能夠展現細長延展的狀態，比較容易做出生動的弧線。

● 上蠟作業完成一圈時可以先切斷熱源，稍微拿遠一些之後從正側面確認狀態，如有黏著過多蠟材的情況，可以用剪刀清除，留下一個顏色的延展空間。完成一個顏色的作業時就需要重複一次這個動作。

● 為了讓4種顏色都能展現，不要將4種顏色集中交錯在一個地方，2～3種顏色交錯，可以互相襯托，看起來不會混濁。

〔將這個作品作為蠟燭來製作時〕

材料 P135℉（20g～40g）、芯（3×3＋2）100mm、燭芯座

1 加熱熔化P135℉，將固定在燭芯座上的燭芯完成上蠟。

2 拿三根筷子，各自取出間隔之後，將步驟1快速攪拌。

3 在底部中心放上燭芯，倒入步驟2的蠟材。

4 用筷子沿著本體邊緣做出粗糙的質地感後完成。

※ 放少量在中央是因為，如果做得較矮淺，內部的細節比較不會被破壞，側面陰影也可以美麗呈現。

※ 作法請參考WINTER p43的步驟10～12。

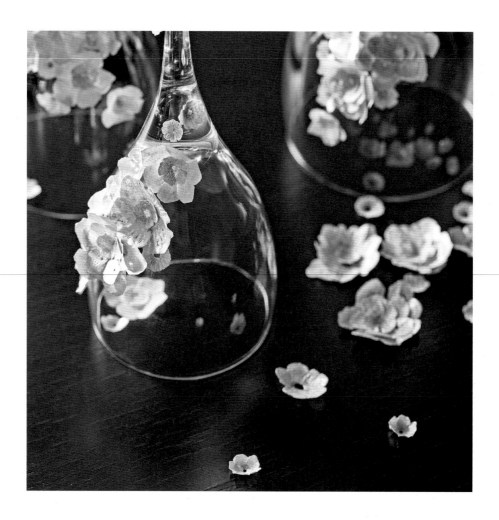

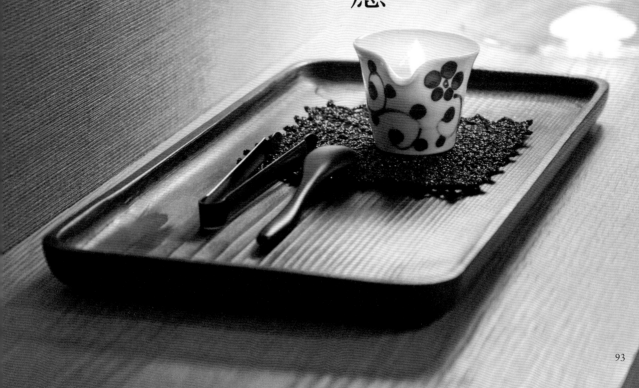

光火與香氣的療癒

只要有一點點的片段時刻，就請點上燈火吧。
自然燃燒的火焰驕傲地搖晃擺動時，
就會呈現不同於往常的風景。

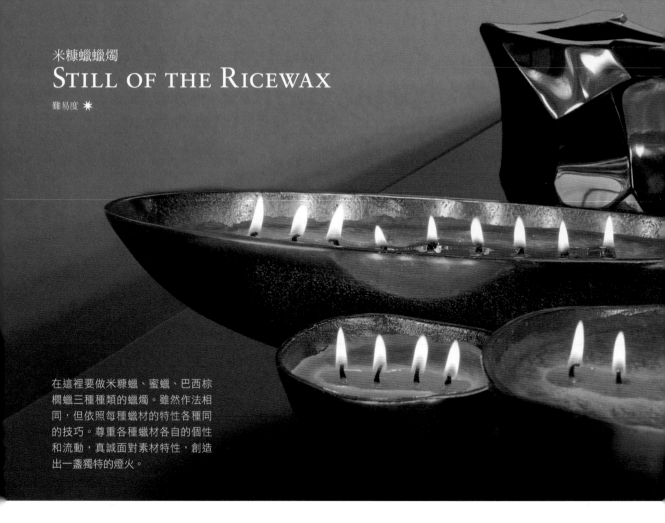

米糠蠟蠟燭
STILL OF THE RICEWAX

難易度 ✳

在這裡要做米糠蠟、蜜蠟、巴西棕櫚蠟三種種類的蠟燭。雖然作法相同，但依照每種蠟材的特性各種同的技巧。尊重各種蠟材各自的個性和流動，真誠面對素材特性，創造出一盞獨特的燈火。

作法

1　將棉線橫跨在容器直徑的位置，以紙膠帶固定棉線兩端。並以容器內部尺寸的中心點為基準，在棉線上做出記號，在另外取出間隔之後做出其他點的記號。做記號處將以夾子固定燭芯。

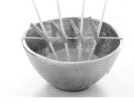

2　加熱熔化米糠蠟，並將固定在燭芯座的燭芯完成上蠟（參考p112、113）。蠟材加熱至70℃左右時，即可倒入30mm左右的量至容器內，將燭芯從中心開始依序插進底部，拿鑷子將燭芯確實地壓進容器底部，並固定在步驟1做的各記號位置上。

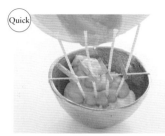

3　將蠟材留下約六分之一，其餘的分數次倒入容器中。由於是在低溫狀態下倒入容器的關係，要趁蠟材還帶有可塑性時以劃刀插入容器裡。燭芯需呈現筆直狀態，小心不要因此失去間隔。

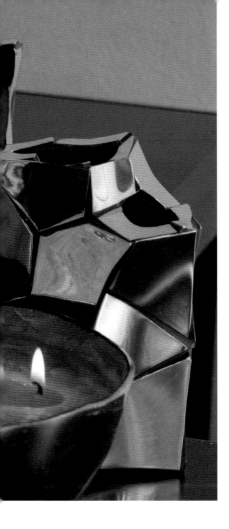

關於本作品的詳細資料

容器尺寸：內部尺寸直徑110mm×深度50mm／燭芯間距20mm／邊緣留空25mm／
燭芯（8×3＋2）4根

水183g×米糠蠟的比重0.98＝179g（最小量）

◎最小量的計算方法
　　在容器中倒入蠟燭完成品高度的水量後，計算其倒入的水的重量（g）。以此計量出的水重
　　（g）乘以0.98，算出最小量的值。

※所謂比重指的是，和水比起來哪一邊的重量較重的比例。數字比1大的話，表示東西會在水裡往
　下沉（比水重），比1小則會在水面上浮起（比水輕）。

材料

● 米糠蠟……配合容器大小
● 容器……1個
● 燭芯（8×3＋2）……配合容器大小
● 燭芯座……和燭芯數量相同

道具

鉗子／棉線／直尺／紙膠帶／夾子／
直式油畫調色刀

事前準備

● 依照容器不同，所需要的燭芯數量也不同，事前需準備和燭芯相同數量的燭芯座。
● 燭芯配置在容器直徑的中心開始分等分間隔的位置，越靠邊緣間隔可取的較大
　一些。

米糠蠟的特性和作法要點

米糠蠟為高熔點蠟材，就算只是「倒入」這一個簡單的動作，也要手腳加快進行。因此，如果按照本書提供的材料配置進行作業時遇到困難，可以加入5%以上的植物油來降低熔點，使作業變得較為容易。

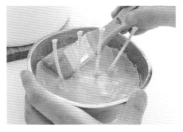

4　待放入冷水的烤盤完全凝固之後，將棉線取下。將剩下的蠟材加熱熔化，以筆刷在表面塗擦，填補蠟材與容器間的縫隙與龜裂處。不要使用冷藏來快速降溫，在室內陰涼處慢慢冷卻即可。

5　將燭芯依照喜好的長度剪短後，完成。

蜜蠟蠟燭

容器尺寸：內部尺寸直徑160mm×深度75mm／燭芯間距
24mm／邊緣留空31mm／燭芯（10×3＋2）5根

◎最小量的計算方法
　　在容器中倒入蠟燭完成品高度的水量後，計算其倒入的水的重量
　　（g）。以此計量出的水重（g）乘以蜜蠟比重0.97，算出最小量的值。

蜜蠟的特性和作法要點

（參考p105蜜蠟）

蜜蠟由液體轉變為固體時容易龜裂，也會與容器間產生
縫隙。因此，要盡可能地在低溫時快速倒入，使其可
以慢慢凝固，來防止表面龜裂。熔點偏中但黏性高的特
性，使其容易用來塗擦，在填補龜裂和縫隙的同時，還
可以呈現出帶有生氣的樣貌。

巴西棕櫚蠟

關於本作品的詳細資料

容器尺寸：內部尺寸直徑330mm×深度79mm／燭芯間距
25mm／邊緣留空65mm／燭芯（15×3＋2）9根

◎最小量的計算方法
　　在容器中倒入蠟燭完成品高度的水量後，計算其倒入的水的重量
　　（g）。以此計量出的水重（g）乘以巴西棕櫚蠟比重0.99，算出最
　　小量的值。混合過的夏威夷豆油的比重為0.92，但這時會以混合比
　　例較多的巴西棕櫚蠟的比重下去計算。

巴西棕櫚蠟的特性和作法要點

（參考p105巴西棕櫚蠟）

巴西棕櫚蠟在植物由中是熔點最高的一種，容易龜裂，
因此非常難以駕馭。和米糠蠟（p95）相同，需要下功夫
在混合比例上，加入可以降低熔點的植物油，倒入的時
候使用2成，塗擦時使用5成的比例。

{ 複數燭芯蠟燭的樂趣 }

用植物蠟做的蠟燭，在製作過程中可以享受到各種蠟的特有香氣。像本作品一樣，放入複數燭芯的話，香氣會很明顯的擴散
開來。在一個容器中變化各種不同粗細的燭芯，觀察著大小的差異也是一種有趣的實驗。當然，將燭芯前端剪短也可以讓
火焰變小，然後故意將燭芯高度做成階梯狀……等惡作劇（1、2小時內火焰的大小還不會恢復）。暫時將火焰熄滅，在熔化
的蠟裡面加入精油攪拌均勻後再點火的話，香氣會更快擴散（此時不將精油滴在燭芯上）。這是一種蠟材的熔點越高，越可
以有效活用的一種精油使用法。希望燈火光明的樣子，可以帶給您像每天都在過生日一樣的喜悅，和遊玩的樂趣。

使用木製燭芯的大豆蠟蠟燭
JUST FLAME

難易度 ✳

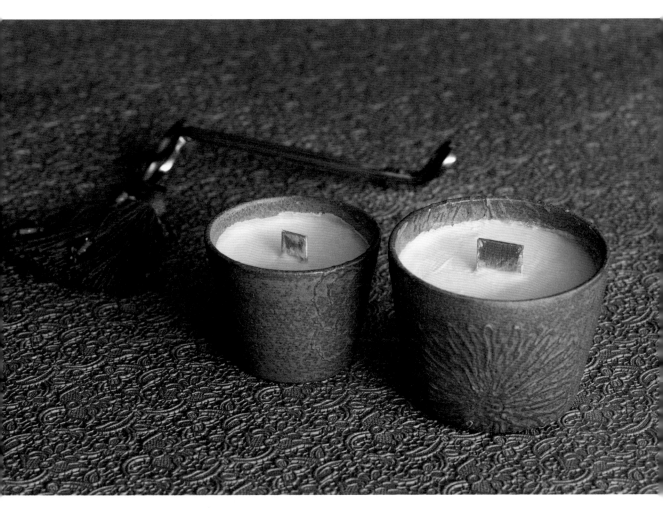

以冬天的室內香氛為主題，調和出
了可以和家人持續享受的混合油。
享受緩緩搖晃的火焰，搭配上木製
燭芯燃燒的聲音，滋潤你的心靈。

材料

- 大豆蠟……配合容器大小
- 精油……調和比例：肉桂（4滴）：白松香（1.5滴）：伊蘭伊蘭（3.5滴）：山雞椒（3滴）：黑胡椒（4滴）：血橙（4滴）＝20滴內

※各份量以精油滴管一滴為0.05ml算出，本作品放入約整體比例4%的精油，算法請參照p118。
※香料相關請參照p108。

- 耐熱容器……1個
- 木燭芯……1片
- 木燭芯座……1個

※使用大豆蠟時，容器直徑若大於9cm以上則使用寬幅20mm的木燭芯，直徑在8cm以下則選用寬幅13mm的木燭芯。

道具

平筆／燈芯剪（可以修枝剪或鉗子代替）／烤盤（裝水用）／竹筷／橡皮筋

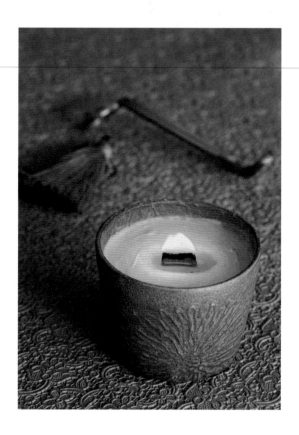

事前準備

- 使用前請先詳讀精油的使用方法（p108）。
- 在耐熱容器中裝入水，從大豆蠟的體積來量出需要的精油量（參照p118）。
- 想要調配獨特的混合油，要好好查閱各種精油的揮發速度、混合比例的影響因子等，再進行調整。
- 如果在前一天先混合好精油，可以讓精油間更加融合，更成一體。

1 將各精油依材料表比例倒入遮光瓶中混合。

2 固定木燭芯及木燭芯座,並將其放入容器中。以竹筷夾住木燭芯,以橡皮筋固定竹筷兩端。用燈芯剪剪去在竹筷上方的木燭芯後,先將木燭芯從容器內取出。

3 以弱~中火加熱熔化大豆蠟。待蠟材熔化約三分之二後,便將其從熱源上移開,放在耐熱墊上攪拌。

4 蠟材熔化,溫度大約在65~70℃左右時,即可將其倒入容器中。若容器為不鏽鋼或鋁製容器,再倒入蠟材前先以65℃左右的熱水使容器加溫3分鐘左右。先加溫的話,蠟材便不會劣化。用完將熱水擦淨。

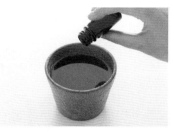

5 倒入精油,以攪拌器上下輕輕攪拌。

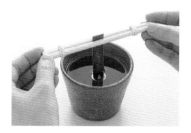

6 將步驟2時取出的木燭芯再次筆直放入容器中心。

7 在烤盤內裝常溫的水,將步驟6的容器放入。烤盤內的水高度要和蠟材高度相同。春夏時放置約15分鐘,秋冬則以10分鐘左右來冷卻。之後便可將容器從水中取出,放置常溫下冷卻。

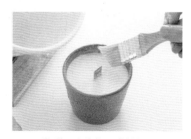

8 將剩下來的大豆蠟材加溫熔化,在表面以筆刷塗上薄薄一層,防止精油氧化。如果有出現裂痕的地方也可以趁這時修補,即完成。

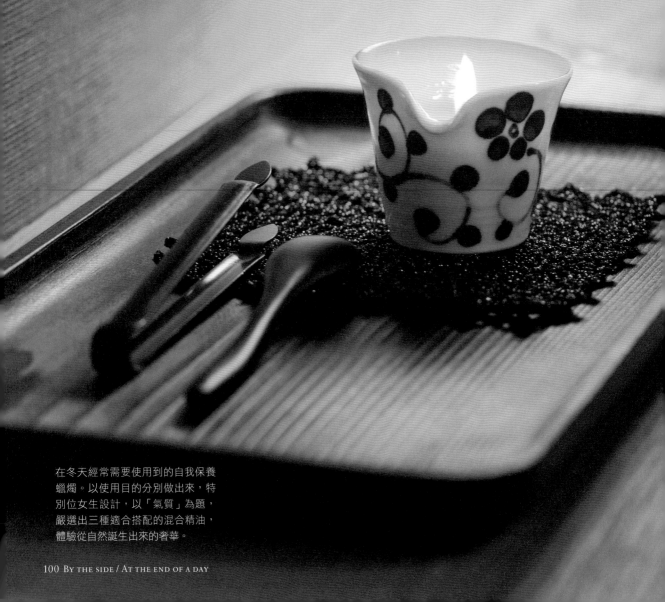

護膚蠟燭（手部專用）
BY THE SIDE
難易度 ✳

護膚蠟燭（身體專用）
AT THE END OF A DAY
難易度 ✳

在冬天經常需要使用到的自我保養
蠟燭。以使用目的分別做出來，特
別位女生設計，以「氣質」為題，
嚴選出三種適合搭配的混合精油，
體驗從自然誕生出來的奢華。

用途與保管方法

點燈一會兒將火熄滅，將熔化出來的成分倒在手心，塗抹於目的位置。燃燒4～5分鐘出來的量，大概就可以塗抹單邊手了。材料中含有較多油脂，而且比香氛蠟燭還要更容易冒煙，每次點燈前都要先將燭芯剪短2～3mm左右，讓燭芯頭保持平整。這麼一來，火焰的形狀比較穩定，大小也會變得較大。

有效的使用方法

材料皆為油性、脂溶性的東西，不含一滴水分。因此，在肌膚補充完水分之後使用，可以有效達到保濕作用。燃燒火焰而熔出來的活性化成分，在接近體溫的液態狀下使用，可以加快被肌膚吸收的速度。如果想要更方便地使用，也可以直接用劇刀或乾淨的手指取一些起來（大約四分之一小匙的微量就很夠用了），只塗在手背上也很不錯！不會影響到之後的工作（處理文件或使用電腦），周圍的人也不會注意到香氛的味道。另外，還有一個方法，製作出來的蠟燭也可以不放入燭芯，改以香氛燭台將材料混合熔化，直接使用。這個方法由於沒有使用燭芯，也不用擔心點燈時的煤味和飄落的煤炭是否會掉進蠟燭裡。

材料的選用方法

● 儘量使用未曬、天然、維持有機原本就持有的有效維他命等材料。
● 由於成品會使用在受光照的部位，應避免使用具有光毒性之精油（帶有柑橘類所含的呋喃香豆素等）。
● 蠟燭的製作過程中包含了促進材料氧化及劣化的步驟（例如加熱）。因此除了要注意製作方法和保存方法以外，對於各材料是否容易氧化與否也要有一定的認知。使用了容易氧化的成分（β-檸烯、α-蒎烯、檸檬醛）時，在混合精油中可加入較耐放的精油中和。
● 石蠟由於通風性不佳，容易使肌膚塞住無法呼吸，對皮膚的滲透性也很差，因此在這裡不使用石蠟進行製作。

BY THE SIDE （手部專用）

材料

※在濕度較高的夏天，製作時不易凝固，也不適合在這個季節使用。

● 總量……27.9g
・蜜蠟……1.7g
・椰子油……5.5g
・夏威夷豆油……3.6g
・乳油木果油……16.8g
・精油……6.5滴（乳香5滴：檀香1滴：茉莉0.5滴）

※各份量以精油滴管一滴為0.05ml算出，本作品放入約整體比例1%的精油，算法請參照p118。
※香料相關請參照p108。

● 附倒口的杯子（若不打算立即使用，可以選擇附蓋子的容器。直徑50mm×高度50mm）……1個
● 燭芯（6×3+2）……65mm
● 燭芯座……1個

※若選用附蓋子的容器，可選擇陶器或不鏽鋼等具遮光性、耐熱性及緊閉性的材質。塑膠製的，依照精油特性，有些可能會溶解塑膠，無法承受火焰的熱度的材質也很危險。而單有耐熱性沒有遮光性的材質也不適合。可以在2週～1個月內，短時間使用得完的容器最佳（直徑50～60mm×高度40mm左右）。
※製作前先將容器和道具以熱水消毒後，擦除水分。

道具

鉗子／夾子／薰香燭台／打蛋器／鑷子／竹籤／磅秤（可以量測到0.1g單位的種類）／溫度計／烤盤

● 要比製作香氛蠟燭時更慎重查詢材料特性，進行作業。處理比較不耐溫度變化的材料，加熱和冷卻都要在短時間內完成為準則。

● 若不好好花時間攪拌，就算成品剛做好時是呈現乳狀的，放置一段時間後也有可能會變得粗粗的。如果是用點燈的方法來使用的話就只是表面看起來比較差一點而已，但若是要用不點燈方式，還是好好攪拌約5分鐘左右，使其呈現黏稠的奶油狀。

作法

1　將精油和植物油倒進容器中。這時候不要長時間放置，在進行混合之前，暫時先放在室內的陰涼處，若要放在桌上，則需先裝在黑色袋子或箱子裡。

2　將蜜蠟及乳油木果油倒入薰香燭台中，熔化攪拌。熔化之後將固定在燭芯座的燭芯完成上蠟，筆直擺放（參照p113）。

3　將的步驟2熔化材料倒入步驟1的容器當中。

4　將步驟3完成的容器放入裝有常溫水的烤盤中，一邊冷卻一邊以攪拌器好好持續攪拌成奶油狀（攪拌約5分鐘左右，即可使其呈現黏稠的奶油狀）。

5　以鑷子夾住已經固定好燭芯座的燭芯，壓進步驟4完成的蠟材當中，讓燭芯的前端垂直站立。

6　以夾子固定住燭芯，放在室內的陰涼處凝固。凝固之後將燭芯剪去約8～10mm即完成。

AT THE END OF A DAY （身體專用）

材料

- 總量……32.3g
- ‧蜜蠟……1.9g
- ‧椰子油……12.3g
- ‧蓖麻油……6.5g
- ‧乳油木果油……11.3g
- ‧精油……8滴（迷迭香5滴：檸檬草1滴：肉桂葉1滴：薑1滴）

※各份量以精油滴管一滴為0.05ml算出，本作品放入約整體比例1.2%的精油，算法請參照p118。
※香料相關請參照p108。

- 容器（直徑45mm×高度35mm）……1個
- 燭芯（6×3＋2）……60mm
- 燭芯座……1個

作法

※和手部專用的製作方法一樣，但身體專用的植物油也要放進薰香燭台中加熱熔化。

1 製作前先將容器和道具類以熱水消毒後，擦除水分。
2 將燭芯固定在燭台座上。
3 將蜜蠟及乳油木果油和植物油倒入薰香燭台中，以隔水加熱方式熔化攪拌。
4 步驟3的蠟材熔化之後，將燭芯完成上蠟，筆直擺放。之後，將材料倒入容器中，在烤盤內裝入常溫的水，高度要和蠟材高度相同，再將容器放入烤盤。一邊冷卻一邊以攪拌器攪拌約5分鐘左右，使其成奶油狀。這時候，可以不時停下手來觀察蠟材狀況幾秒鐘，確認是否上半部成透明狀（油），下半部成不透明狀（奶油）分離，攪拌至兩者不會分離之後再進行下一個步驟。
5 在中心放入燭芯和燭芯座，上方以夾子固定，放在室內的陰涼處凝固。
6 將燭芯剪去約8～10mm後即完成。

手部專用和身體專用的差別

- ● 在蠟材混合上

 為了讓身體專用的可以在不給肌膚帶來負擔的情況下，塗擦在較廣的範圍，減少了乳油木果油的使用量。反之手部專用的版本，為了要減緩塗擦之後的油膩感，極力將植物油的使用量降到最低，乳油木果油放得較多，故表面較為堅固。

- ● 關於熔化的方法

 使用時，為了使各材料的有效成分發揮作用，就算只有多保護1種種類的材料也好，盡可能不要使用加熱的方法來熔化蠟燭。但是在冷卻的容器中加入少量熔化後的蜜蠟及乳油木果油，和精油及植物油混合的話，又會瞬間凝固，無法好好地融合在一起。因此，若蜜蠟和乳油木果油合計份量在整體的50%以下的話，則要和耐熱性較強的植物油※一起隔水加熱熔化，不耐熱的植物油和精油則在最後才將其加入混合。

※特別是含有較多維他命E（生育三烯醇、生育酚）成分的植物油。

推薦應用方法

本書所指定的材料和其分配比例，皆是考慮到在不給肌膚帶來負擔的情況之下，用不加熱的方式直接取用塗抹方式來調配的。但是依照膚質、溫度及濕度，會影響滲透力和延展度，所以在試做之後，如果有什麼想要調整更好的地方，可以參考以下運用的方式。以下應用方法，是以材料表為基準來考慮的。

- ● 應用1：如果覺得太硬或不好推抹開來，可以考慮增加植物油的份量，或改用較不黏膩的植物油。
- ● 應用2：如果是想要再硬一點，可以增加蜜蠟、乳油木果和椰子油的份量。
- ● 應用3：使用後覺得容易出油或太黏膩，可以減少植物油的份量，或換一種植物油。
- ● 應用4：若覺得倒入手中的材料溫度過高，可以減少（在材料中熔點最高的）蜜蠟的份量。
- ● 應用5：覺得保濕度不夠時，可以增加蜜蠟或乳油木果油的份量，或是重新調整精油的內容。

材料介紹

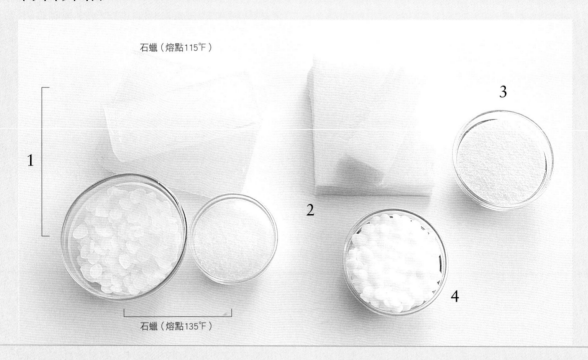

石蠟（熔點115℉）

1

3

2

4

石蠟（熔點135℉）

蠟

蠟燭的主要材料「蠟」，其實有非常多種類。不僅種類豐富，相加之後更延伸了創作的無限樂趣。首先，便在此將本書中登場的主角們的特徵好好掌握吧。

1 石蠟（以P標記）

石油類蠟燭的主原料──石蠟的熔點範圍為115℉（48℃）～155℉（69℃），依照熔點不同來分類出不同規格的產品。以中間熔點135℉（59℃）的石蠟為主材料，在加工及細部調整的過程中，加入低熔點的石蠟進行融合，可使製作過程變得比較容易。高熔點的石蠟，則可以加在比較不希望因火焰或太陽熱氣等關係而變形的作品當中。而就形狀來說，則分為顆粒狀、扁圓狀及片狀三種。不因為熔點不同而有所差別，只要熔化之後便會呈現透明無色狀，但若凝固之後則會變成白色不透明的固體。本書所使用的為熔點48℃和59℃的石蠟。

2 微晶蠟（以M標記）

黏度高且和石蠟相同，依照熔點不同來分類不同規格的產品。由於微晶蠟是由石油提煉後的殘渣物質所製造出來的，通常會帶一點顏色。藉由添加石蠟可以防止龜裂及斑點產生，雖然因為黏度較高，較容易塑形加工，但也因此較不容易從模具中取出。依照設計上的需求可以添加石蠟。本書中使用的是曬白過的低熔點微晶蠟。

3 硬脂酸（以S標記）

主要是由牛脂肪製作而成，熔點在60℃左右。添加硬脂酸可以去除石蠟的氣泡，並呈現白色不透明狀。還會呈現乾爽粉末的質感，雖然會變得比較容易從模具中取出，但加入太多會使蠟燭過於脆弱。

4 PALVAX高熔點白蠟（以PV標記）

將石蠟以樹脂製作成化合製的蠟，熔點在65℃左右。加入石蠟之後會呈現白色不透明狀，表面變得光

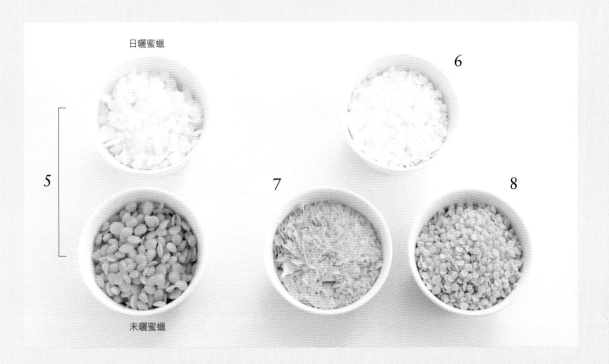

日曬蜜蠟

6

5

7

8

未曬蜜蠟

滑，質感上帶點有彈性的感覺。別名為硬蠟（HARD WAX），主要用於提升強度及耐高溫不變形時使用。此材料不會使用在蠟燭燃燒（特別是中心）的部分。

5 蜜蠟

指的是蜜蜂在築巢時，以體內分泌出來的物質做成的東西。主要成分為脂肪酸的酯類（ester），熔點在63℃左右，在蠟類中屬非常有黏性的一種。依照蜜蜂所吸取的花類不同，顏色和香氣也有各種差異，所以未曬蜜蠟的顏色不會是單一顏色，可能有黃色、淺褐色、深褐色等各種不同的顏色。本書使用較容易進行創作的日曬蜜蠟作為材料。

6 大豆蠟

由大豆提煉精製出的植物蠟，收縮率低且表面會產生不規則的裂紋。由於表面粗糙又為不透明的乳白色，染色時需要放入較多的染劑。優點在於比較不容易燃出煤氣。雖然也有分成多種不同熔點的產品，但整體

來說屬於低熔點的蠟種。本書使用熔點52℃的大豆蠟作為材料。

7 巴西棕櫚蠟

以生長在巴西北部的野生巴西棕櫚葉製成的植物蠟，固體為薄片狀，呈現不透明的黃色～褐色深淺不一的顏色。主要成分為酯類，還有脂肪酸、樹脂等組合而成。80～86℃的高熔點，和其他蠟類融合會變硬。因為帶有高度光澤感，可以使用在表現表面光澤時使用。收縮率低，但也因此在冷卻時容易產生歪斜或裂縫。燃燒度差，蠟容易殘留，形成一道厚厚的蠟壁，故需使用較粗的燭芯。

8 米糠蠟

由日本國產米精製而成的米糠蠟，熔點在73～80℃之間，在植物蠟中硬度緊接在巴西棕櫚蠟之後。容易龜裂且黏度低為其主要特色。

105

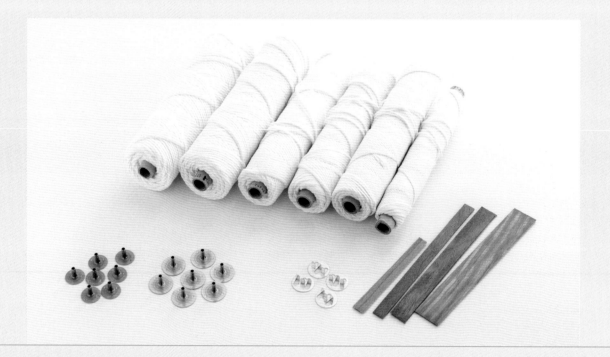

燭芯與燭芯座

蠟燭的主角——燭光，是一種伴隨著化學反應的人工光源。因此，雖然燭光會因為蠟燭整體（包含設計裝飾）的材料而有所影響，但最後會因為燭芯的種類影響燭光的大小和品質。隨著燭芯的不同燭光也會跟著改變，連帶著點火的注意事項也會有所不同。在此就向各位詳細介紹燭光和其密切相關的燭芯。

燭芯（wick）

蠟燭所使用的燭芯依照材料不同大約可以分為：以棉線編製的燭芯、中間放有鉛製絲線的保險絲燭芯，用紙疊製壓縮而成的木燭芯。本書中所主要使用的棉線組芯，有三組芯（平芯）和三組加乘芯兩種。為了提供較大量的氧氣使其燃燒完全，並防止炭化黑點生成而編成的組芯，會在蠟燭燃燒時向外彎曲。而加乘芯則是為了防止燭芯在燃燒過程中倒下所改良而成的。主要先考量蠟材及設計方向，並考慮燃燒使用的TPO之後，再最後決定使用何種燭芯。芯若過細，吸取蠟的力道就會不足，不僅燭光小，也會在周遭殘留蠟而形成凹洞。相反的，燭芯若越粗則吸取蠟的力道就會較大，燭光也就變得較大。材料中所標示的（4X3＋2），標示著棉線的編法，4的位置數字越小表示芯越細，越大表示越粗。

燭芯座（tab）

燃燒到後半，為了防止燭芯倒下及移位而使用。有各式形狀、大小及高度，可以依照蠟燭的直徑或高度來選用。本書當中，視製作流程有不使用燭芯座的情況，若要使用燭芯座時，需將棉芯由下方穿過燭芯座後，以鉗子剪斷固定。（參照p112）。

染料

用來作為蠟燭染劑的物品有染料及顏料。為了要彌補各自的缺點，也會將兩者融合使用。但是兩者的特徵大相逕庭，最後會影響燭光的品質，所以要好好掌握兩者的不同與使用方式。

油性染料

染料可以確實將蠟染上顏色，可以保持在蠟燭製作的過程中最重視的透明感與染色的深度。就算顏色上的再濃也不會影響到燭光的大小與存在感。染料雖然小量就可以將顏色染得很有深度，但是染色時的溫度有所限制，依照所使用的色系，也有因為太濃而掉色的情況。而在依照個製造商不同，濃度和溶解度也有所不一。買到的時候，建議先將染料用蠟燭媒材，做成染料的粉末原型，而不是固體狀態。本書推薦使用油性染料。

油性顏料

顏料不像染料一樣可以完全溶解，就算溶解了也會呈現像是有帶色的粒子漂浮在蠟中的狀態。也因此會失去蠟的透明度，隨著時間累積還會沈澱。而由於和染料比起來上色較為不易，使用的量一多又會造成顆粒阻塞，燭光會因此變小甚至熄滅。雖然不會因為火的熱度而變色或褪色，色彩豐富連螢光色系也有，但本書並不推薦使用。

這是以染料上色的樣子。用顏料的話無法呈現這種透明感和色彩濃度。

將粉末狀的染料放入可以遮光的小瓶容器裡，並將顏色名稱標示上，以便日後使用。為了以防掉落時灑出一地，故選用鎖蓋式的瓶子。

香料

現在不管哪家商店販賣的蠟燭都是有香味的，將蠟燭湊近一聞，就可以確認其香氣。那香氣有各種各樣的，可能是會讓人振奮精神眼睛一亮的香氣，也可能是能讓人閉上眼、深呼吸放鬆的香氣。在本書當中只會介紹後者，使用100%純天然精油（Essential oil）製作而成的香氛蠟燭給各位。

現在市售的香氛蠟燭中添加的香料，大多是香氛油（Aroma oil）、香料（Fragrance）和精油。但是能在芳香療法中使用的只有純天然的精油，不得使用其他合成香料。精油是從大量的植物中只能萃取出一點的珍貴芳香物質，各自有許多不同的功能。如果能配合喜好和生活習慣，又可以依照功能來選擇成分加以調和，那麼要做出擁有黃金比例，商店裡也買不到的蠟燭就再也不是空談了。

保存方法

精油是一種高濃度的濃縮原液，絕大部分的精油都是不可以直接接觸膚或服用的。雖然要在人體上使用時，有一些禁忌事項需要多留意，但這裡就僅針對製作香氛蠟燭時，要注意的使用方法，並特別以維持精油品質為主要課題。

● 蓋子在每次開關的時候，都會讓精油酸化和劣化，如果沒有必要就不要經常打開精油蓋子，而且要在使用完時儘快鎖緊。

● 精油含有可以溶解塑膠類的成分。故使用後需將殘留在滴口、瓶口瓶身塑膠部分的精油擦拭乾淨後鎖上蓋子。

● 就算瓶蓋鎖緊還是不要將瓶子倒放，要以直立的方式保管精油。

● 雖然多數的精油只要在陰暗涼爽的地方保管就可以，但還是有一些需要冷藏保存的精油，要注意各種精油的保存方法。

● 在製作蠟燭的過程中，就算精油是放在遮光瓶裡保存的，在使用前也不要將其從黑色袋子裡或盒子裡取出，放置在桌面上。

● 開封之後的精油盒上，一定要寫上開啟日期，並遵守各精油的建議用量。

使用前不要搖晃瓶身，以45度角傾斜，由瓶口滴管處滴出一滴滴精油。如果滴不出來的話可以用手掌來提升瓶身溫度，並轉動瓶身改變角度。

準備各種大小的空瓶，依照蠟燭容量調和各精油量。並在瓶上記錄下製成日期、內含精油及其各比例。

工具介紹

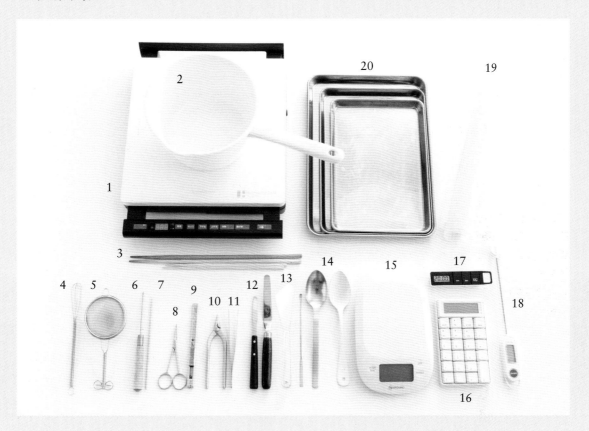

基本道具

在此使用的道具都不是製作蠟燭專用的工具，而是一些畫具、廚房用具和手工藝道具。共通點在於它們都是以耐熱材質製成的物品（120℃的高溫下不會歪曲變形，表面也不會融化。），且為白色或無色這種，不會影響蠟燭製作的顏色。

1 **IH電磁爐**：避免使用瓦斯等直火，選擇可以多段式調整溫度的IH電磁爐。

2 **熔化用鍋**：為了使蠟容易上色，選擇使用附有倒口，且手把不會導熱的白色鍋子。

3 **調理長筷、筷子**：用於熔化蠟塊時攪拌的工具。目的在於透過攪拌使鍋內的溫度達到平均。

4 **打蛋器**：用來攪拌熔化之後的蠟，使其呈現黏稠狀～顆粒狀。數支一起使用可以呈現更細的顆粒狀。

5 **茶葉篩網**：用來過濾熔化的蠟中殘留的屑屑或灰塵，以及熔化不全的染料。

6 **穿孔針**：主要在需要穿線時打孔用的。可以多準備一種細的針，以應對細一點的燭芯。

7 **竹串**：可以用來代替穿孔針，或是美工刀。在各種情況可以靈活運用。

8 **剪刀**：主要多是拿來剪燭芯用的。也可能需要剪比較粗的燭芯，這時準備刀頭鋒利，形狀尖且細的較佳。

9　**美工刀**：用來剪裁紙型和蠟。選用30度斜角的銳利刀片。使用前要先確認刀口有無缺角和生鏽。

10　**鉗子**：用來將棉芯穿過帶有點高度的燭芯座後，於底部剪斷，並固定棉芯。選用尖端細長的尖嘴鉗較佳。

11　**鑷子**：主要用於需取出細小或高溫的物品時使用。選用前端細直型的較佳。

12　**不鏽鋼製直式油畫調色刀**：主要用來將蠟切成細長形或細部刻劃時的切除作業。

13　**剷刀**：使烘焙紙貼服在淺型烤盤上時，或是削蠟時經常使用。

14　**湯匙**：選擇前端細長形的來使用。事前準備各種大小及深度的湯匙，以便需要時選用。

15　**測量器**：可以測量0.1g或0.5g這種非常精密重量的為佳。特別是在需要使用精油的時候，必須要測量到小數點以下的重量。或是可以整個鍋子一起測量，測量範圍可以到2kg以上更佳。

16　**計算機**：用來計算蠟或精油等材料調和時的比例。

17　**計時器**：計算各作業流程上的最佳時機。不使用時鐘而是計時器。

18　**溫度計**：非常重要的一項工具。溫度不僅是各項作業是可以開始進行的標準，也是安全性的指標。

19　**烘焙紙**：會將蠟放在這上面進行許多作業，使用頻率很高。雖然一吸到水分會縮水產生皺褶，但對油質的物品不但不會吸收，也不會黏住，製蠟便是利用此特性來使用這一項工具。

20　**淺型烤盤**：放入熔化後的蠟，或是將蠟燭平放於加熱源上。但要注意使用越大的烤盤來盛裝高溫下的蠟，會使其底部或外圍彎曲變形。

道具以外經常使用到的東西

● **報紙**：最少需要使用三份報紙。保持習慣在鋪上報紙後進行作業。熔化蠟時溫度加熱過高，可以將鍋子放在沾濕冷水的報紙上降溫。這時報紙的墨漬會黏到烤盤底部，不要忘記事後的清除動作。另外，如果不小心將蠟潑灑到地板時，可以在上面鋪上報紙後用熨斗加熱，報紙便會將蠟吸取起來。

● **紙膠帶**：為了不要讓鋪在作業台上的報紙跑位，在四個角上以紙膠帶固定。

● **鋁箔杯（紙杯）**：可以用來裝入熔化過多的蠟。凝固之後將杯子取下，可以於下一次製作蠟燭時使用。

● **鍋墊**：可以用來放置加熱過後的熔蠟用鍋。特別是在製蠟時顏色需求較多，或多人作業時使用會便利許多。

● **沙拉油**：塗在模型內側，脫模時較能完整取下，或塗抹在淺型烤盤及烘焙紙上，用途廣泛。

● **工作手套**：要拿取熱鍋或小道具時，或要將硬物切斷、打碎時使用。

● **廢布**：製作過程中或完成作業要打掃時經常需要使用到。白色或淺色的軟質薄布（T恤、運動服或床單等），有洗過一次以上，大小切成10X20cm，對摺之後放著備用。避免使用黑色、深色或有圖案的布，也不要使用毛巾材質。若找不到合適的東西時，可以用廚房餐巾紙取一半大小後對摺來代替。

● **沾溼的毛巾（抹布）**：萬一鍋中的蠟燃燒起來，可以用沾溼的毛巾將火撲蓋。毛巾若是乾的狀態反而會含有氧氣，造成反效果。因此要準備溼的毛巾。

清理的方法

要使用沾上蠟製品的道具與香料，可以利用熱水加溫方式熔化蠟材，去除附著在道具上的香味。用這個方法，就不用怕在需要連續使用不同種蠟材與香料時顏色及氣味會混濁在一起，還可以達到消毒的效果。在此介紹一種不需要另外使用清潔劑等東西，就可以達到清潔效果的一個簡單又便宜的清理方式。

1 將水倒入熔化用鍋後加熱沸騰。
2 將水煮沸之後放入待清理程度較小的工具。
3 等待10秒鐘，讓道具表面的蠟材完全熔化。這時，較不耐熱的道具只要將需要清理的部分浸泡在熱水裡，再用手左右甩乾後擦拭。
4 趁熱氣還沒有褪去，快速地將道具一個個取出，用柔軟的布等將蠟擦拭掉。由於是在道具剛從熱水中取出

的狀態，所以要非常注意，不要燙傷。小心不要直接碰觸容易導熱的地方。
5 將所有的道具都清理乾淨之後，把熱水倒入牛奶紙盒，將鍋子也擦拭乾淨。
6 將乾淨的水倒入鍋中，重複1～5的動作。
7 清理過後，待道具冷卻、水分乾了之後再收起來。待熱水完全冷卻後，取出浮上表面的蠟之後才能將水倒掉。如果蠟浮出來的狀態是不成形的，也要用網子將其撈出，再將水倒掉。蠟還處在液體狀的時候，是絕對不可以就這樣倒進流理臺的。取出來的蠟可以視為可燃垃圾丟棄，或是將水分擦拭乾淨之後再行利用。

※ 如果是沾到IH電磁爐上的蠟，可以用塑膠或橡膠製的剗刀剔除，再用棉花沾上石油精（benzine）後擦拭乾淨。

保存方法

製作過程中多出來的蠟材，或是用來實驗、燃燒完剩下的蠟燭，一定要保留好，等到下次製作時再拿出來使用。剩下的蠟材可以依照顏色區分，放進塑膠袋後，外面再用一層黑色紙袋或塑膠袋裝起來。外面一定要清楚寫上蠟的種類和混合比例。香味較濃烈的蠟材，要依照

蠟和香料的的種類區分，放入有較強密閉力的盒子裡。保管的地方，也要放在製作空間裡方便隨時取用的陰涼處。自己動手做的精神，首要注意的不是如何展現材料的特性，而是如何負起責任地珍惜、使用材料。

本書中常用的技法

在此介紹本書中出現之各種設計的蠟燭裡使用的共同基本技法。
因為是經常使用的手法，所以要好好學習掌握喔！

攪拌（whipping）

用攪拌器攪拌熔化的蠟，使其呈現細細的顆粒狀。雖然市面上也有販售顆粒狀的蠟，但是多加這一道手續，可以讓蠟的表現更豐富。如何將烤盤中的蠟盡數取出，並在熱氣未散去前加以作業，是這個技法的重點。

1 將蠟放入烤盤中，以中火熔化。需要染色的話，可以一邊熔蠟，一邊加入染料，使染料一同溶化。

2 將烤盤取離加熱源，以劏刀一邊將附著在烤盤底部及側面的蠟取下，一邊快速攪拌。

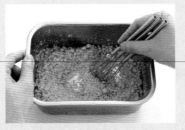

3 手持數支攪拌器上下戳動，使蠟材呈現顆粒狀。

4 趁蠟材熱氣尚未褪去，盡可能快速攪拌，使其呈顆粒狀之後即完成。

固定燭芯座

為了使燭芯在蠟燭燃燒到最後時不會傾倒、不走位，便需要以燭芯座加強固定。

1 將燭芯以竹籤輔助，從底座底部的孔穿入，拉出底座表面。為了讓底座保持平穩，燭芯不可突出底座。

2 以鉗子夾緊底座的前端與中心點，使燭芯固定。

手工蠟燭，所有的作品都會將燭芯浸泡蠟材，讓點火燃燒時更加順利。

1 用鑷子夾住芯條，浸泡在蠟材中數秒，待芯條上不會再跑出氣泡為止，即可取出。

2 以廢棄的布將多餘的蠟拭去，使芯條呈現筆直狀態。

烘焙紙的鋪設方法

要使用淺型烤盤製作板狀蠟材的時候，需要做的事前準備。使用烘焙紙和沙拉油就可以輕鬆將凝固的蠟材取出。在使用前，先將烤盤上的水分清除乾淨吧。

1 在烤盤整體淋上一大量匙（根據烤盤大小不同可以調整）的沙拉油。

2 準備一張比烤盤大一圈的烘焙紙，放進烤盤。

3 使用刮刀將烤盤和烘焙紙間的空氣刮除，使兩者緊貼在一起。將刮刀移到烤盤四邊圓角處的的時候很容易刮破烘焙紙，要特別小心。

4 也要將側面的空氣仔細去除，讓烘焙紙和烤盤緊貼。四個角則用摺疊的方式使其緊貼不浮空

關於顏色

在染色之前

環繞著我們的空間，有豐富無限的色彩，而這些色彩通常也會被一些事物影響。蠟燭的色彩和配色，也被其設計和訴求大大地影響著。在這裡，我們就一邊學習各顏色的特徵，一邊說明在蠟燭實作中派得上用場的知識吧。

▌需要具備的顏色

色彩三原色

色彩三原色為黃（Yellow）、洋紅（Magenta）、青（Cyan），在產生其他無數中間顏色時，是不可或缺的色相。（※雖然紅色容易被以為是三原色的其中一個，但正確來說應該為洋紅色（Magenta）。如圖所示，洋紅色和黃色融合之後才會產生出紅色。）此三種顏色再和其他高純度的色相（＝純色）融合，就會越加接近理想中的顏色。而加了這三種顏色，理論上來說就會形成黑色（實際上是暗灰色）。

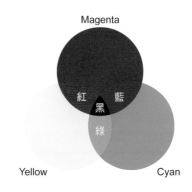

黑色

色彩三原色不論如何混合，都會呈現黑色。但是要產生出黑色來，還是要經過顏色測試（Color Test）（參考p116）。這是因為，三原色的各色彩強度不同，各個製造商的濃度也不同無法預測個別顏料所需的比例，只能實際一邊溶進蠟材裡一邊確認狀況。每一次需要黑色時，就要從三色的比例開始調起，會很麻煩，所以顏料上除了三原色以外，還要另外準備黑色。

純色

不管目標色為何，只要進行過混色，色調就會比原本的顏色要暗沈，往混濁的方向去（參考p115）。混色的方向性，藉由此圖可以了解到，「顏色的世界裡，都是有黑色混在其中的中間色（濁色）組合而成的」。因此，會需要有色彩最鮮明的顏色。各色調的調和，要用純色開始混合，藉由增減這個顏色的量來調配目的色的亮度，或是和其他顏色混合來改變色相，加入黑色使其暗沈等，用純色可以調配出的顏色比起其他色相要多出許多。

←從無色（白色）開始慢慢加入純色，使其色彩更加鮮明

←兩者純色相融合，則會結合成新的色相（在暖色系中加入冷色系）

在純色中慢慢加入黑色，則會使顏色漸漸暗沈→

色調分類

下圖為色調分類表。色調，是一種表現各色相之明度與彩度的分類方法。這個分類法是將一種顏色如何加以形容，用具體的分類表表現出來的一種方式。在本書中，會在各作品的指定顏色前寫上色調名稱，明確指示顏色。以此為基準，用同樣的色調，換成不同的色相來做調整也可以喔。

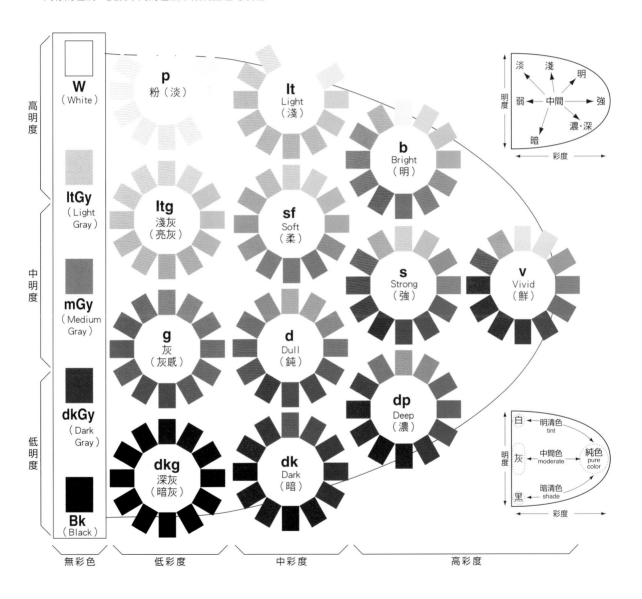

實踐

▌尋找目的色的根源

如前所述，著色的基本原則在於「由暖色開始，由顏色較強烈的純色開始」進行混色。如果目的色混色困難，讓人猶豫該由什麼顏色開始進行的話，就可以從與目的色相近的顏色開始著手。如果是想要染藍綠色，原本應該是要由可以產生綠色的黃色開始染，但黃色的含量較少，故可以由比例較多的顏色開始染色（此時指的即為青色（Cyan）或藍色）。但是，若由冷色系開始染色，為了避免之後較難提升明度的關係，染色時要從少量慢慢進行（如下圖）。找出目的色的根源色是什麼，尋求最短捷徑來成功調出目的色。首先從大略的方向開始著手，再加入少量的提味色、調味色等。

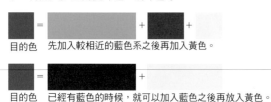

目的色　先加入較相近的藍色系之後再加入黃色。

目的色　已經有藍色的時候，就可以加入藍色之後再放入黃色。

▌染色方法

- 在熔化蠟材的同時將染料一點一點地加入鍋中，一邊攪拌使其均勻染色。雖然染色約需在蠟材80～90℃時，但藉由蠟材尚未完全熔化時開始上色，可以減少加熱的時間，也可以避免因為溫度上升而變色的情況。
- 顏料雖然可以加，但卻無法將已經加入的部分再取出來，所以要時常注意不要過濃，慢慢地加入顏料，再以白色平坦的湯匙舀起，觀察色相與濃度。
- 調色時要記得，一定要從亮色系（暖色系）開始加入後，再慢慢加進暗色系（冷色系）是鐵則。
- 初次使用染料或不習慣使用染料的人，可以事先準備已經染好色的蠟材，再將蠟材削片熔化，必要的時候再加入白色的同蠟材進行染色。這時，若事前染色起來的蠟，顏色先染得較深，在計算各顏色使用比例時則變得較為容易，也就比較能夠重複做出相同的目的色。（深色蠟的保存方法需要特別注意，請參照p111保存方法）。

▌顏色測試（Color Test）的方法

確認色相

準備沒有染色，且個體狀態和蠟材相近的物體（例如面紙、棉布、麻布等），上色之後再沾上蠟材，確認顏色。為了讓蠟材滲透乾淨，要選擇織網較粗大的布料。如果是面紙薄度的話，就摺疊之後再使用。蠟材若為石蠟，則可以使用面紙或餐巾紙等白色的布料，而若為日曬蜜蠟或植物性蠟的話，則可使用米白色的材料做測試。但是這個方法只能簡單測試、推測出蠟材凝固後顯色的顏色，濃度要視完成時的厚度及各蠟材的透明度而定，在此階段尚無法確認。

確認明度

蠟燭著色最難的地方就在於，如何分別液體時和固體（＝完成時）的色彩明度（濃度）。這是因為，所有的蠟材皆在液體狀呈透明狀態時著色，而凝為固體狀時的蠟材卻會變為不透明的白色調（或黃色）。為了要讓那一種目的色確實呈現，需要用同樣的材料、同樣的形狀、同樣的作業流程試做後（不放入燭芯），確認完成的顏色。雖然看起來很多此一舉，但卻是最正確也最確實的方法。

蠟燭本體顏色的選擇方法

選擇蠟燭的本體顏色

1 基本色就在背景裡
～從日本生活的基本色來考慮～

白色有如牆壁和天花板，黑色、灰色有如電氣用品，膚色有如人的肌膚和自然色。綠色有如大自然與森林。咖啡色有如地板和木材，經常使用在日式的室內設計上。一邊意識著這六種顏色，一邊思考著如何讓蠟燭的顏色和室內裝潢與雜貨小物協調搭配，或者是反向操作，思考如何成為有獨特的強烈印象的室內藝術品。這兩種目的的共通點，就如同繪畫是將圖樣畫在一個背景上一樣，蠟燭也是要在一個環境背景下點亮，在這樣的氛圍之下要呈現蠟燭的哪一種存在價值，來決定配色。

2 將火焰顏色也考量進去的配色

火焰的顏色為橘色，為其互補色的藍色，在火焰燃燒到蠟燭本體時，著色較淺的藍色則會被染上橘色，若是著色較深的藍色，看起來則會比較接近暗灰色或黑色。因此，火焰燃燒到蠟燭本體時，藍色原本的魅力會被削減。如果藍色對創作者來說是一個極為重要的部分，一定會希望點亮蠟燭時，藍色是閃耀著的吧。因此，在設計時就需要將藍色放在離火焰較遠的地方，或者是為了不讓火焰染色，將蠟燭本體作為細長形的設計。

寬直徑　　　　窄直徑

不要讓顏色沈睡～開始創造新的顏色～

是不是過於隨意地染色了呢？是不是總選擇自己喜歡的顏色呢？是不是主觀地認為這個顏色才是最美的呢？……如果作品老是呈現一成不變的風格，是不是因為這些理由呢？所有的色彩都是美麗的，就連原本汙濁的顏色、平淡又不顯眼的顏色，只要使用的方法不同，他們也會搖身一變為蠟燭造型上不可會缺的一抹美麗。希望各位可以表現色彩本身所擁有的衝擊性和其美麗的一面。經常對新的顏色產生興趣，不斷嘗試將其放入新作品中的這個動力是非常重要的。

配色技巧～明暗對比的可利用性～

實作上的配色方法有很多種，在這裡舉出在蠟燭創作中最有用的配色技巧介紹給大家。

什麼是明度對比（明暗對比）

明度差是一種用來表現遠近感（前後感）、輕量／重量感、立體感的萬能配色技巧，在本書的製作過程中經常出現。特別是以點亮空間為目的設計的蠟燭，火焰藏在蠟燭本體時，去想像顏色會如何改變就是一件非常重要的事。如果明度差不明顯（＝色調分類p115的同一分類下）的情況下點燈，難以分別色相差異，無法辨識色別＝容易給予觀者不好的感覺。不要被點燈與否影響，點燈會產生陰影，反而可以利用明度差來控制陰影的強弱，配色時可以意識著這一點來進行。

同一配色和明度差組成

製作香氛蠟燭

在此介紹使用100%純度精油製作香氛蠟燭的方法。這是一個順應精油細微的特徵，又能以保持新鮮與效果為最優先的製作方法。為此，選擇一個適當的容器，只要將精油倒進容器中就可完成。是最簡易的製作流程。從最重要的容器選擇開始，到以下計算精油量的方法，完成香氛蠟燭。

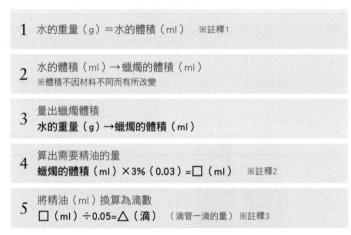

精油量的計算方式

1　水的重量（g）＝水的體積（ml）　※註釋1

2　水的體積（ml）→蠟燭的體積（ml）
　※體積不因材料不同而有所改變

3　量出蠟燭體積
　水的重量（g）→蠟燭的體積（ml）

4　算出需要精油的量
　蠟燭的體積（ml）×3%（0.03）=□（ml）　※註釋2

5　將精油（ml）換算為滴數
　□（ml）÷0.05=△（滴）　（滴管一滴的量）※註釋3

精油的量是以滴管來控制正確體積（ml）的，所以在製作香氛蠟燭上，也是以體積（ml）計算，而不是重量。
※註釋1：用熔蠟來量測體積較為困難，這時以水來代替即可。將水倒進使用容器中，並裝至蠟燭完成的高度，測量容器中的水的體積即可。
※註釋2：精油的量約占整體的3%。
※註釋3：各精油瓶的滴管，每一滴的量可能是0.025ml、0.03ml、0.05ml不等，使用前一定要先了解各滴管的滴出量為多少。弄錯的話會產生很大的誤差。

{ 製作的流程與重點 }

● 容器要選用可以蓋緊蓋子的款式，且遮光性和耐熱性高的材質。
● 融合精油的時候，可以於製作蠟燭的前一日，事先將精油結合為一瓶並保管於陰涼處。此步驟可以使精油各成分相容，製作中也可以省去滴入精油的時間。
● 蠟容易因為溶解量和加熱時間使溫度上升。因此需要使用最少的加熱時間，利用餘熱攪拌融化。
● 倒入精油的時機，基本上約在蠟材熔點稍微低一點的溫度時。溫度過高時倒入精油，會使香氣在這個時間點揮發過度。但溫度若過低，則會使精油不容易擴散，要注意掌握溫度時機。
● 將精油倒入蠟材後，為了讓整體濃度一致，要儘速攪拌均勻。
● 將精油倒入蠟材後，為了不流失香氣，要迅速凝固。為了縮短凝固的時間，需要在事前就先做好冷卻的準備。但是，精油成分不容易適應極速的溫度變化，冷卻時只要容器冷卻下來，之後只要放在室內的陰涼處凝固即可。

香氛蠟燭的回收利用

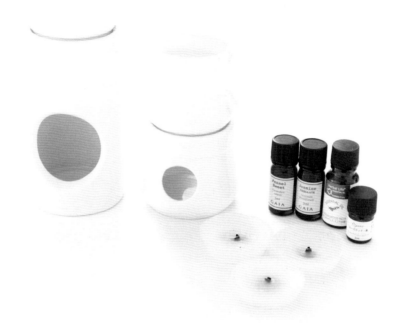

要不要試著將香氛蠟燭使用後殘留的蠟,或是試做香氛蠟燭時失敗的蠟材回收再利用看看呢?如果是熱衷於蠟燭製作的人,或是平日就有使用蠟燭習慣的人,應該都留下一些香氛蠟材吧。可以留意以下幾點,享受回收利用的樂趣喔。當然,就算是沒有香味的蠟燭,也可以一起回收利用喔。

● 將殘留的蠟敲碎,剔除燭芯和燭芯座後直接放入香氛容器,並點上圓形蠟燭燃燒。

● 若香味不夠的情況,如果知道混合精油有哪些,可以追加精油,加強香氣。

● 如果有類似香氣的殘留品,也可以一起加入,享受新的綜合香氣。

※香氛蠟燭回收利用時,需要使用薰香燭台或加熱燭台等火力小的工具,或是利用隔水加熱來熔解。

※精油經過再利用的過程,因加熱產生的氧化作用,以及完成後香氣與效能降低的情況都將無可避免。因此,蠟材本身和水不同,會殘留下來,如果感到香氣及品質低劣的話,則不要再繼續使用。另外,護膚蠟燭絕對不要用來回收再利用抑或是再加熱。

{ 選用器材的方法 }

薰香燭台或加熱燭台中使用的圓形蠟燭,若燃燒過旺,容易使容器焦黑,成為精油被過度加熱而產生焦臭的原因。薰香燭台在國內外有很多製造商販賣著各式各樣的商品,如果選用上方容器帶有耳朵的種類,使用後不需要等待其冷卻就可以馬上進行清潔或更換,非常方便。另外,也可以用來製作小型的護膚蠟燭。

蠟燭表現

觀者與火焰之間的關係,就算只有一盞光,仍需要依照適合的時機、目的性、位置(視線與火焰的相對關係)、空間的明亮度(影子的存在)等等,表現時有許多各式各樣的要素與條件。從中產生出新的空間概念,火焰和觀者之間的關係不是單方向的,火焰還扮演著連接觀者和點燈者的角色。表現上,火焰所負責的任務,不就是連接人與人之間的關係嗎。把這個想法放心頭,在這裡要介紹兩種場景下的表現方式給大家。

1 日常使用的器皿和素材

邀請別人到家裡來的時候,與其思考如何表現才能符合來訪者的感覺,不如優先考慮,如何表現得像自己。平時愛用的東西,因興趣而收集的東西,用這些東西來和蠟燭結合看看吧。如果你喜歡做麵包甜點,就可以將烤製用的模型和薰香燭台一同擺設。如果,你喜歡陶藝,而擁有很多盤子器具……又或者自己有在收集石頭海砂等……或是手上有很多珠鑽鈕釦……等等,聚焦在一些可以表現自己本身的收藏品或因興趣而自然而然收集起來的道具吧。表現上,越是認為不符合感覺的東西,越可以引發想像力和感性。而看到這些擺設表現的觀者眼裡,不是火焰,而是可以很強烈感受到擺設者的存在感。

{ 表現方法的注意事項 }

● 放圓形蠟燭或蠟燭的容器一定要是可以耐高溫的材質。

● 容器中的蠟燭如果和容器間有空隙,或者是容器底部呈現圓弧容易搖晃等情況,可以鋪上一層砂子或石頭提高耐熱度,並固定容器中的圓形蠟燭,使其呈現水平狀,不會任意晃動。

● 如果想在玻璃素材上的容器利用透明感呈現的話,可以將圓形蠟燭底部黏上雙面膠固定,使其不易晃動。

● 蠟燭表現上選用圓形蠟燭時,以透明杯裝的蠟燭為佳,並選用火焰大的蠟燭。

左上角帶有些高度的白色盤子,和靠近中間的右側玻璃組合,取代直徑寬且帶有穩定感的杯子高台,做出高低差的呈現。

2 婚禮等重要的活動上

現在由新人自己動手準備佈置，提高婚禮的獨特性是一種趨勢。在這重要的場合裡，蠟燭不僅限於用在贈送賓客的婚禮小物中，也是能令人留下印象的擺設物品。因此，留意以下細節，來謹慎準備活動吧。

● 先決定要讓蠟燭燃燒多久。如果要從活動開始持續燃燒到結束，如何讓蠟燭的火焰在這段時間內安定地燃燒就變得非常重要。

● 要考慮到火焰的安定性，在沒有風吹的地方燃燒是最好的。確認好燃燒蠟燭的空間裡的空調位置、強弱、風向等，拿當天實際要燃燒的蠟燭，在會場中做演練，確認火焰搖晃的程度。如果火焰晃動的很劇烈，要考慮當天到場的人數，可能會產生很多的黑煤，看是要選用（或製作）火焰較小且不容易燃燒出黑煤的蠟燭，或者是將空調風力設定小一些（只在蠟燭燃燒的這段時間內即可），還是要減少一些蠟燭的擺設等都可以適度調整。

● 要表現火焰的魅力，室內的燈光調小一些是最好的。為此，這時候就需要確認會場燈光是否有調節機能、調暗的狀況會是如何等。

● 如果要點燃的蠟燭個數有很多，儘量安排多一點人手和打火機來協助同一時間一起點燃蠟燭。比起點燈時火焰零星燃起，同時點燃的光景較容易讓人感動並留下深刻印象。

● 使用前端為細長形的蠟燭專用打火機，將火焰溫度最高的外側部分靠近燭芯根部，順暢地點火燃燒。點燈的人也要用同樣的蠟燭和打火機在事前進行演練。

● 活動過程中，隨著幾杯黃湯下肚，在溫暖的氣氛之下，來賓的注意力也會漸漸變得散漫起來。有孩子的地方，或是一群年輕喧鬧的男性集中的地方都要特別注意。要小心火災的發生。就算有可能只是緊張過度，但只要發生的可能性，就可以考慮將蠟燭集中放在較為顯眼的遠處，或是減少蠟燭的數量。經常以安全第一為優先考量，在這層顧慮之上，才能感受到主辦方與參加者融為一體的感動吧。

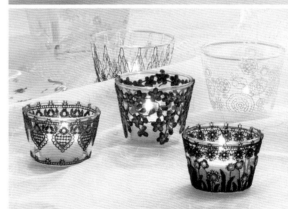

在耐熱玻璃容器成品上，以蕾絲和彩繪裝飾的蠟燭燭台。

如何創作獨一無二的蠟燭

1 關於製作過程

在做蠟燭時是不是隨心所欲，漫無計劃的就開始動手起來了呢？一般人大多都是這樣做蠟燭的吧。手工蠟燭被分類在手工藝的一環，從享受手工製作的樂趣開始，在自己家中擺設符合自己風格的蠟燭，是創作的原點。為了以這個想法為最優先的考量，便需要參考以下流程表，將每個環節做到位，防範失敗於未然，做出一個比一個還令自己滿意的作品。

蠟燭的製作流程（Flowchart）

> ### 1 作品的主題、概念

想動手做、想做看看的蠟燭，何時（希望什麼時候完成）、在何地點燃（擺設）、誰來點（和誰點）、點燈的目的，考慮種種因素來決定材料和預算（是要用家中原有的東西？）等細節。

> ### 2 發想

● 為了要實踐步驟1裡面所計劃的內容，研讀需要的資料（知識），或進行事前實驗。

● 收集需要的材料和組合用的素材。從發想的階段就要直接用眼睛去看、手去觸摸，確認顏色、質感和大小。

● 以素描來立體呈現想像中的蠟燭。雖然大部分蠟燭都是立體的，但是以素描（平面）來將想像具現化是基本工夫。這時候不要只使用鉛筆，需要以色鉛筆混用。特別是如果使用水彩色鉛筆，用水沾溼鉛筆或以棉花棒將顏色加以渲染，僅僅是加上了「渲染、暈染」的呈現，就可以更加表現細節想法。

思考蠟燭要染的顏色和配色（發想階段）。

> ### 3 製作蠟燭（作品）

依照素描為原型，開始實際製作。由平面製作為立體狀，一定會出現需要加以修正的地方。但是，這也不外乎是一個好好了解材料、試作失敗，從中訓練技巧的好機會。在製作作品的初期階段，可以先簡單試做一次之後試點燈看看。

需要包裝（緞帶）的話，也需要在發想階段就先想好。

> ### 4 完成（發表）

這是一個令人迫不急待的時刻。完成的作品不管被別人如何評論，都要用創作筆記將自己自己本身冷靜確實的評論明記下來，藉此邁向下一個新的作品。

2 記錄的重要性

在一個蠟燭的製作過程中，應該總是會出現一些預料之外的事，或是些小差錯吧。和組合（選用蠟燭）表現出來的作品不同，正因為是從零開始想像著顏色、形狀，來製作高自由度的創作蠟燭，才會出現意料之外的事情。但這也是可以無限顯示出個人特性的一項因素，還可以使創作的意志更上一層樓。這時，將製作流程（創作與實驗的作業等）記錄下來就是一件很重要的事情。記錄中不僅要明確記錄下以下經實驗過後的事實事項，還有自己的感想、作品（活動）的目標、想要怎麼做，感覺到的事情，察覺到的事情，不論是什麼些微的感覺都要記錄下來。過去的自己，有時候會成為最肯定、最理解未來的自己的人，要不斷給未來健忘的自己傳送訊息。各位讀者們要不要也借著這個機會，養成習慣留下創作的記錄呢？

{ 實驗的例子 }

- 各蠟材在各狀態（液體、固體）下的特徵
- 找出易加工各蠟材的技巧
- 各蠟材倒入模型或烤盤的最佳時機和狀態
- 各蠟材火焰燃燒的特徵
- 各蠟材間或和按摩油調和後的特徵
- 各蠟材凝固時用的水溫、放置冷藏的時間
- 複方或單方各精油加熱時的香味濃度
- 經過燃燒測試後了解到的點燃方式等注意事項
- 製作順序或製作上的注意事項
- 檢討過程中使用的道具或素材
- 混合蠟材可以表現出的質感和狀態

※面對初次碰到的蠟材，先從純度100%開始，來多方感受一下蠟材本身的既定特色吧。如果事前已經有看過資料或相關知識了，也可以實際經過手和眼睛來感受。

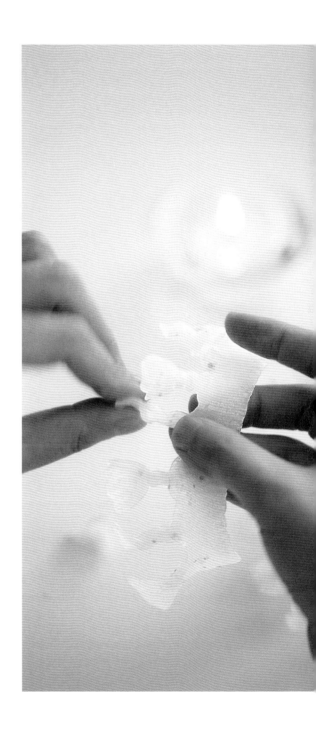

使用說明書上的內容
～給收到禮物的人～

上面所看到的使用說明書，是我為每一個蠟燭所做的，也附在每一個蠟燭上面。只要不是同一款蠟燭，說明書的內容就會不一樣。因為每個蠟燭所使用的蠟材、燭芯的粗細等，材料、蠟燭直徑和形狀（form）等整體條件會影響火焰的特性，所以使用方法也會有所不同。如果各位讀者有機會自己製作屬於自己的蠟燭、或將之贈送出去的時候，要記得先點完一整支蠟燭，一邊點著一邊統整注意事項，將這些文字添加上說明卡。希望大家可以了解，將這部分的作業也是蠟燭製作裡的一環。沒有人會比創作者本身更了解蠟燭的特性和使用的方法，我是這麼希望的。說明書上可以看出，隱藏在作品深處裡的「創作態度」。

蠟燭的保養和清理方式

被放置一段時間之後被灰塵覆蓋的蠟燭，需要用柔軟的毛筆等拍掉燭芯上的灰塵後才可以使用。如果灰塵或髒污緊黏在上面，加上蠟燭是以石油類的蠟材為主原料時，則可以用棉花沾石油精後擦除髒污。細微的地方可以將棉花棒前端壓尖後沾石油精清除。除此以外的蠟材，特別是蜜蠟等高黏度的材料製作成的蠟燭，則可以用美工刀貼服在蠟燭表面摩擦輕削，再用絲襪或棉花棒磨去刀削的痕跡。還不熟練的時候，可以從比較不明顯的地方來處理。

模板 & 製作導覽 & 作品紙型

標註與實物同大的地方,則用實際的大小;被縮小的地方要依照指定倍率放大後使用。
影印之後要先用尺規確認大小後再開始進行作業。

P16
SWING
請放大200%以後使用。

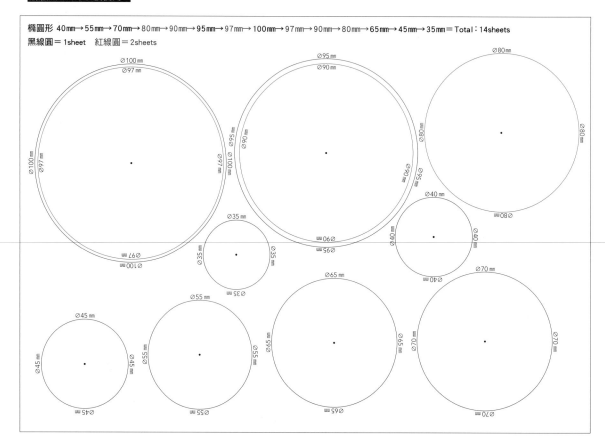

橢圓形 40mm→55mm→70mm→80mm→90mm→95mm→97mm→100mm→97mm→90mm→80mm→65mm→45mm→35mm＝Total:14sheets
黑線圓＝1sheet　紅線圓＝2sheets

SPIRALS

與實物同大

——— 剪裁

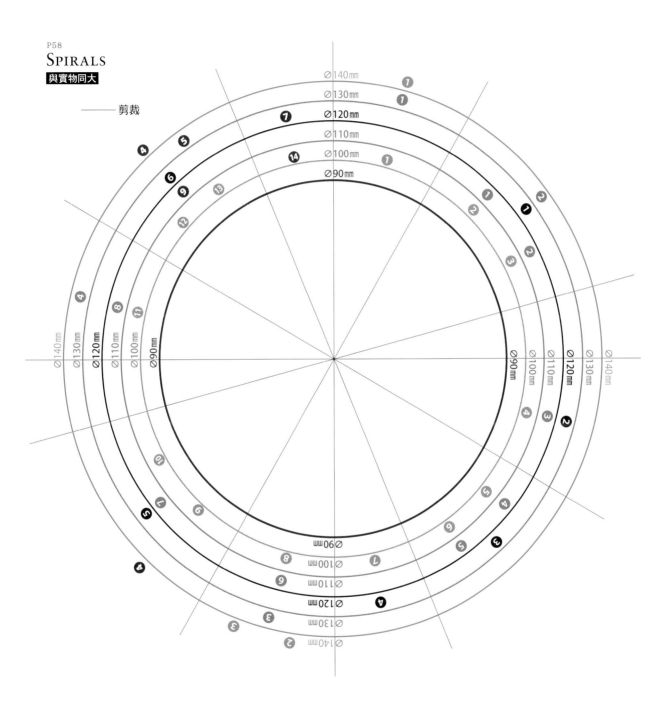

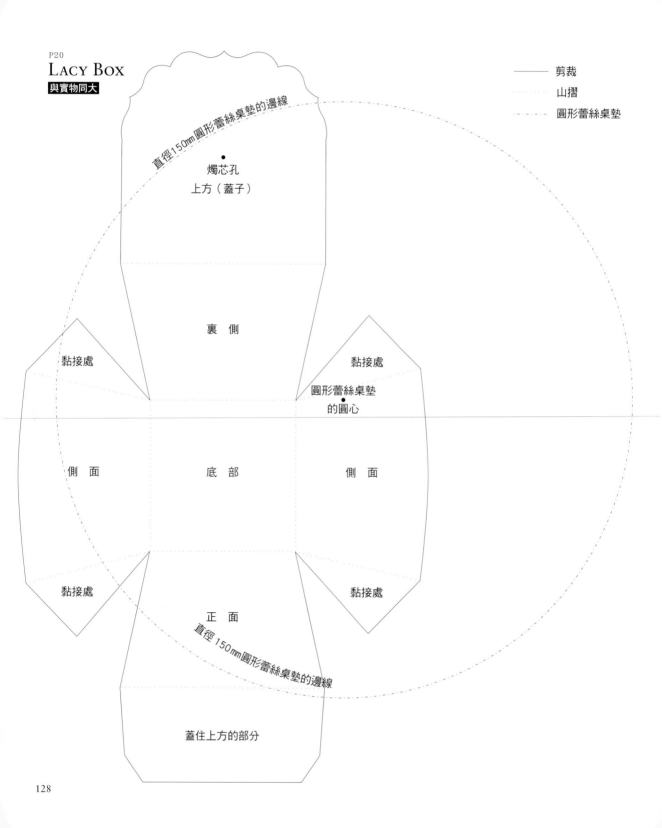

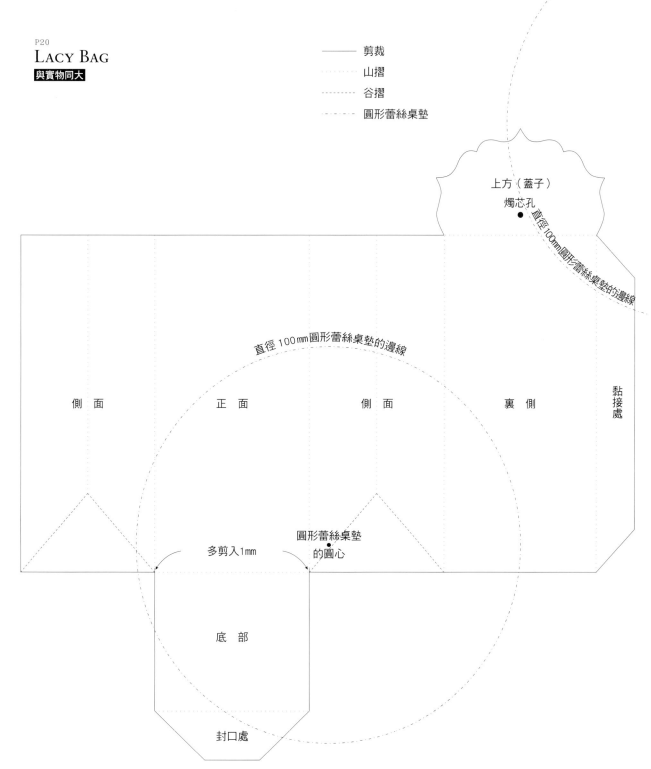

P20
LACY BAG
與實物同大

——— 剪裁
········ 山摺
------- 谷摺
—·—·— 圓形蕾絲桌墊

上方（蓋子）
燭芯孔
直徑100mm圓形蕾絲桌墊的邊線

直徑100mm圓形蕾絲桌墊的邊線

側 面　　　正 面　　　側 面　　　裏 側　　　黏接處

多剪入1mm

圓形蕾絲桌墊
的圓心

底 部

封口處

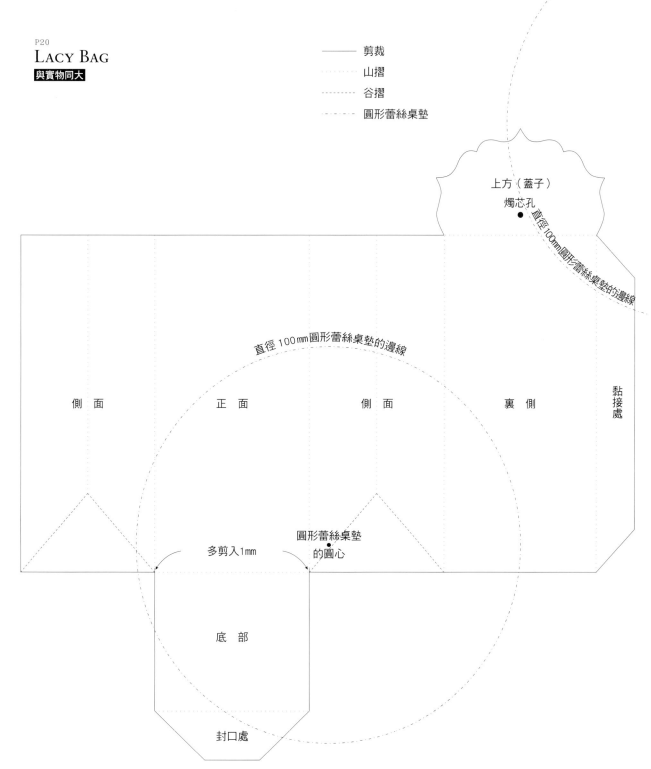

P26
VARY
請放大200%以後使用。

1：第一片 直徑 126mm
2：第二片 直徑 118mm
3：第三片 直徑 110mm
4：第四片 直徑 101mm
5：第五片 直徑 91mm
6：第六片 直徑 80mm

1

6

3

ANTIQUE-NAVY, ANTIQUE-SILVER
與實物同大

———— 剪裁

- - - - 燭芯的位置

圓形蕾絲桌墊
●
的圓心

直徑 100mm 圓形蕾絲桌墊的邊線

直徑 150mm 圓形蕾絲桌墊的邊線

—————— 剪裁
—·—·— 圓形蕾絲桌墊

圓形蕾絲桌墊
●
的圓心

後 記

要做一個蠟燭可能只是一件再簡單不過的事情。
如果以可以簡單完成的蠟燭為目標，
應該可以很快就達成了吧。

但是，製作越是簡單的蠟燭，
原本應該可以探求到的知識、
無限延伸的感性、
理應可以發現的材料與素材、
因為試做失敗而由中產生的意外發現、
由純粹的實驗中遇上新的發現、
花上一點時間
終於完成一項東西的喜悅，
這份深沉的感動、無可預知的可能性等，
也許就沒有機會可以經歷了吧。

蠟燭製作的這項工程，
是包含了追求美感與感動的創作、
不斷提升目標來持續創作等要素在裡面的。

要不要試著嘗試做出堪稱為藝術的蠟燭呢？
藝術的範疇不僅沒有界限，
甚至一直都在我們身邊招手歡迎著。

希望由各位的手創作出來的蠟燭及其空間，
可以碰撞出更多火花來。

笹本道子

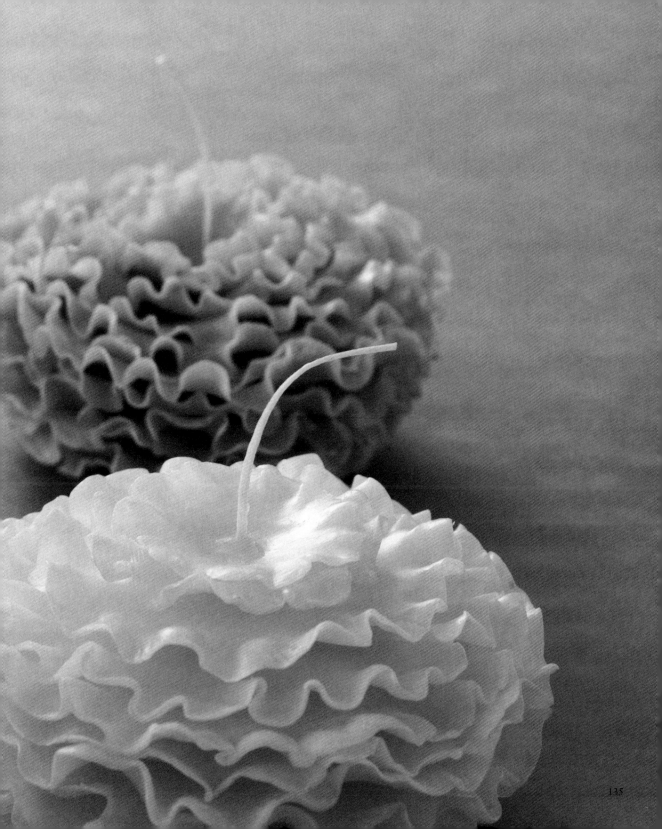